紙粘土的環保世界

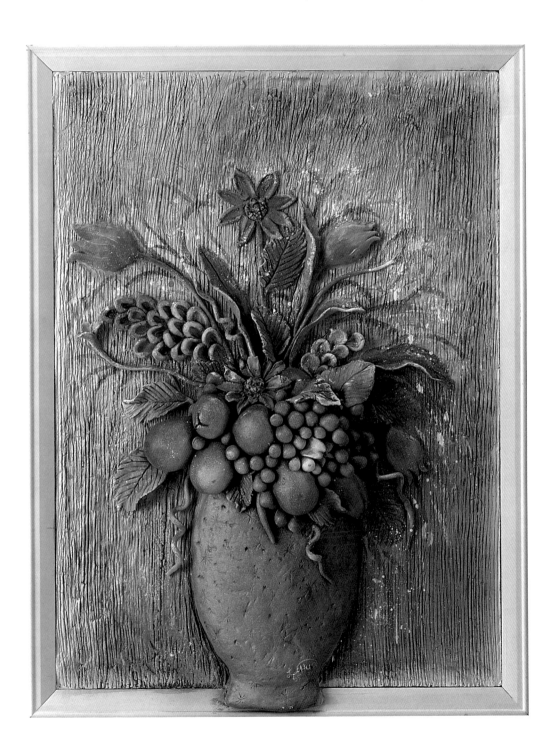

序

　　黏土藝術始創於日本，在日本風行數年後傳入台灣，頓時在台灣引起一股學習黏土藝術的風潮，而顏老師即是帶領台灣進入黏土藝術風潮的藝術者之一。顏老師將黏土藝術作品導入家庭生活用品及裝飾品，將黏土藝術發揚光大並實際化。

　　顏老師開課多年弟子滿天下，可稱是教人無數，且還出版了數本有關黏土藝術的書籍，在黏土藝術的領域中擁有一片天地。日本PADICO的黏土，在世界上是最好的黏土，其品目之多完全涵蓋了各種藝術或用品製作所需之特性。顏老師在使用PADICO的產品也均是駕輕就熟，巧奪天工，製作出各種引人注目的作品，相信PADICO的黏土在顏老師的使用及教導下，必能更上一層樓，學習黏土的人也必會愈來愈多。

柏蒂格有限公司
PADICO創作人形學院台灣分公司
總經理　陳天洲先生

作者自序

　　本叢書的第一本書（紙黏土的遊藝世界）上市之後，受到讀者廣泛而熱烈的支持；不禁讓我們感動得想哭……；即使我們花了整整一年的時間才完成第一本書仍然是值得的，因為可愛的讀者們真的是將這本書拿來當工具書使用，而這正是我們當初出書的目的啊！

　　由於有這麼多讀者的支持，第二本書是我們懷著感恩與回饋的心情來製作的；因此，第二本書除了延續第一本書未介紹完的基礎作品外，更融入環保的題材，告訴讀者如何將紙黏土與塑膠製品，保麗龍製品及玻璃製品相結合，運用黏土的特性製作出既美觀又實用的作品；將資源的回收賦與更務實的作法；也讓我們為環保盡一份心力……。

　　本書的第一部份介紹各式各樣的紙黏土，供讀者認識並可多些選擇；讓讀者可以在選用不同特性的紙黏土後，做出最理想的作品。在工具方面，更是採廣泛的介紹，讓讀者有更進一步的了解後，選用適當的工具能作品做得更符合期望。至於基本技法方面，除了延續第一本書的基本技法外更加入幾項重要的技法，輔以圖解詳加介紹。

　　本書第二部份，作品製作及上色過程；仍然秉持一貫的做法，用簡單易懂的文字說明配合彩色清晰的詳細圖解，不管您是否玩過紙黏土，都可以依每一個步驟完成作品，這是我們衷心的期盼……。

　　本書的第三部份是作品集錦，收錄了作者精彩的創作，由淺到深的作品都有，希望這些作品能激發讀者更多的靈感，讓紙黏土的創作空間無限延伸……。

　　本書更有Q&A的部份，是大多數讀者想知道的，也是讀者與我們共同完成的部份，當然也是最精彩的部份，請一定記得要看……。

　　最後，謹將這本書獻給所有喜歡它、看它、用它的讀者們，有了您們的支持我們會再接再勵的出第三本書，也期盼您們不斷的給予我支持與鼓勵，這將是我們出書最大的原動力。

顏麗華謹誌於 86.7.6

目錄

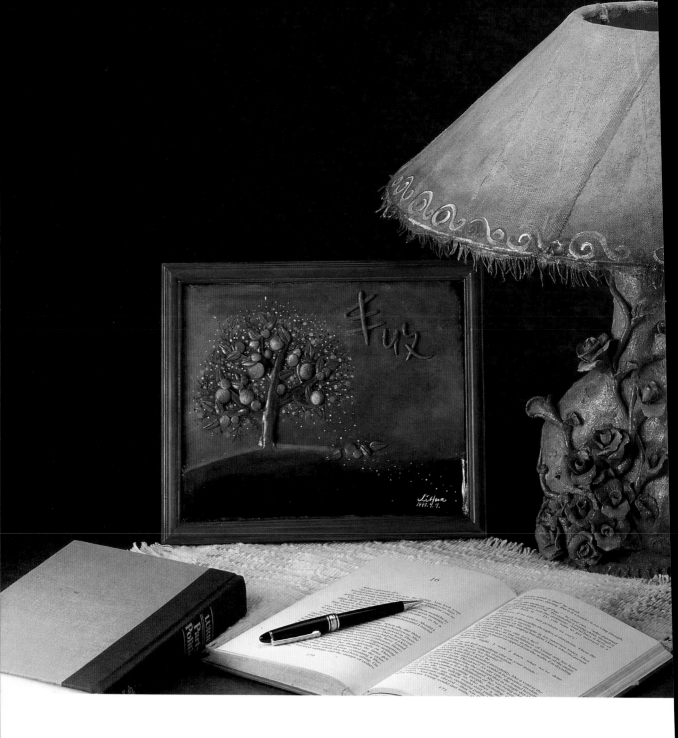

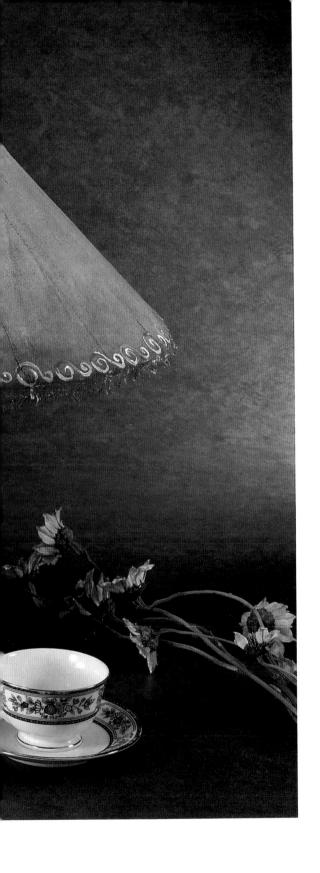

第 I 章

概念篇

人形土

強化土

兒童土

棕土

超軟花土

超輕土

膚色土

紙漿

I 粘土介紹

　　紙粘土可說是目前所有捏塑素材中，最讓人愛不釋手的；因為它不僅乾淨，安全且軟硬適中，可塑性極高；除了可以獨立捏塑成品外，更可以結合其它廢棄物，像玻璃瓶、塑膠瓶、保麗龍碗等等，做出美觀實用的成品，真是一舉數得……。

　　而紙粘土種類繁多，每種紙粘土的特性及適性皆不盡相同，特別列舉較常用的七種紙粘土介紹給讀者認識，希望幫助您在捏塑成品時，更得心應手。

名稱　　比較	特性	適性
人形土	土質細膩柔軟。	人形、壁畫。
強化土	土質延展性佳，風乾後較堅硬。	編籃子做飾品。
兒童土	土質溼軟。	小朋友捏塑各種造型。
膚色土	土質同人形土，但較人形土細緻。	人形皮膚的部份。
棕土	土質較人形土溼軟呈磚瓦色。	動物。
超輕土	土質細柔，重量為人形土的一半。	大型壁畫。
超軟花土	土質較超輕土更柔軟。	大型壁畫、花
紙漿	糊狀紙粘土	配合布料做效果。

Ⅱ 工具介紹

所謂「工具人人會用，巧妙各自不同」；為了讓讀者都能靈活的運用工具，我們特別將工具做簡單的分類整理，並再次說明這些工具的名稱、特性及使用方法。

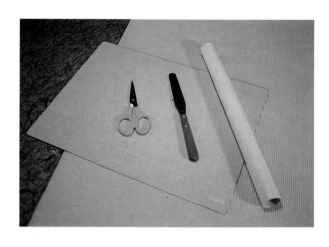

● 基本工具

什麼樣的工具算是基本工具？只要是每次做作品時，都用得到的工具，就是基本工具。這裡的基本工具是：粘土棒、粘土板、切刀、剪刀。這幾件工具也是作者一直都在使用的基本工具。

粘土棒
又叫做滾棒，用來將紙粘土捍平、捍薄時用；最好能選用表面有細微紋路的粘土棒才比較不會滑手。

剪刀
剪刀用來剪花瓣或手指用；最好選用刀鋒較薄的剪刀，剪出來的花瓣或手指才能平整漂亮。

粘土板
用來做規板或將作品置於其上製作，可避免未完成的作品移動時造成損壞。

切刀
用來切下所要的圖形或抹平時用，千萬不要用刀片替代，以免割傷。

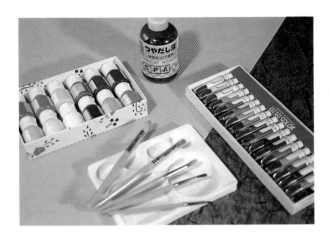

●上色工具

上色的工具及顏料也是多得不可勝數,本單元僅介紹較常見的水彩、壓克力彩、套筆及亮光漆。期望讀者了解它們的特性後,更能使用得當,將作品上得令人欣賞。

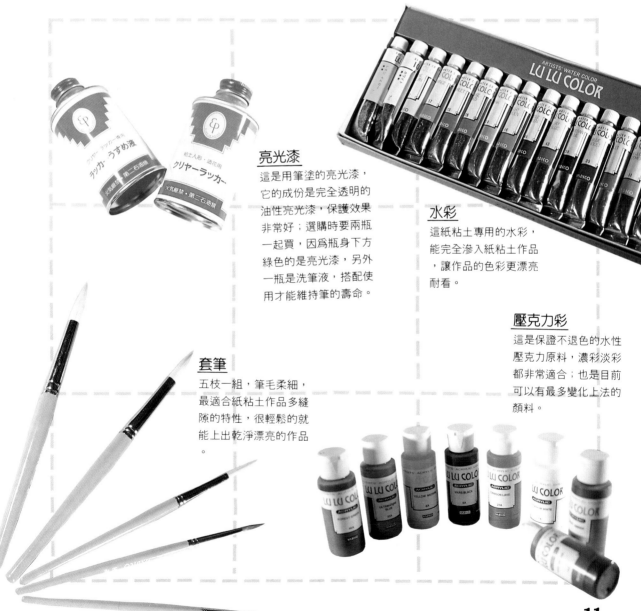

亮光漆

這是用筆塗的亮光漆,它的成份是完全透明的油性亮光漆,保護效果非常好;選購時要兩瓶一起買,因為瓶身下方綠色的是亮光漆,另外一瓶是洗筆液,搭配使用才能維持筆的壽命。

水彩

這紙粘土專用的水彩,能完全滲入紙粘土作品,讓作品的色彩更漂亮耐看。

壓克力彩

這是保證不退色的水性壓克力原料,濃彩淡彩都非常適合;也是目前可以有最多變化上法的顏料。

套筆

五枝一組,筆毛柔細,最適合紙粘土作品多縫隙的特性,很輕鬆的就能上出乾淨漂亮的作品。

11

●輔助工具

製作紙粘土時，除了基本工具之外；還有像水盤（
筆洗）、抹布、樹脂、竹簽、吸管、鐵絲等等這些
我們稱它們爲輔助工具，因爲這些工具有如螺絲釘
的功用一般，與基本工具搭配運用，可收相輔相成
之效，讓作品更爲完美。

樹脂

又稱白膠，用來粘合濕
的紙粘土，可防止作品
完全乾燥後脫落。

抹布

抹布是用來覆蓋紙粘土
的，在紙粘土製作過程
中，可防止紙粘土暴露
在空氣中而變硬；另外
在上色過程中，除了保
持乾淨外，更能用來擦
拭作品輔助上色。

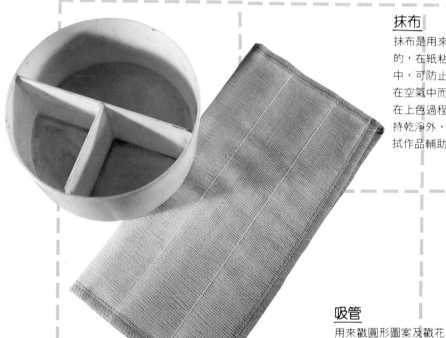

竹簽&牙簽

用來去洞、劃紋路及當
作品粘合時，可將竹（
牙）簽插在中間增加穩
固度。（如脖子與頭接
合處）

吸管

用來戳圓形圖案及戳花
心的。

水盤（筆洗）

這是用來裝水的，不論
是紙粘土的製作或上色
過程，都一定用得到它
。

鐵絲

也是當支架用的，通常
是將鐵絲包在紙粘土作
品中，當作品完全乾燥
後便不易斷裂。

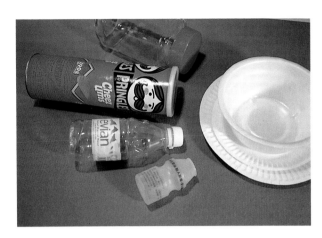

●應用材質

本書介紹的應用材質有養樂多瓶、保特瓶、洋芋片
罐、咖啡罐、保麗龍碗、紙盤、心型巧克力盒、牛
奶盒等等，這些東西在日常生活中隨手可得，卻也
是最可怕的垃圾，然而將它們與紙粘土結合，經由
巧妙的搭配製作便能將這些垃圾變成旣美觀又實用
的作品；眞可謂是一舉數得啊！

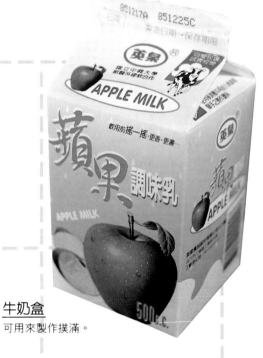

養樂多瓶
可用來製作花瓶或養樂
多娃娃。

牛奶盒
可用來製作撲滿。

心型巧克力盒
可用來製作飾品盒。

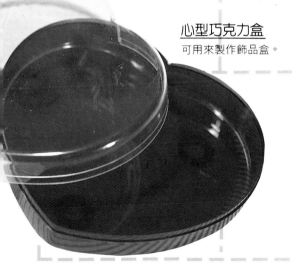

保麗龍碗
可用來製作籃子。

Ⅲ 基本技法

　　大家都知道，要做好紙粘土的作品，唯有熟練基本技法一途。因此，本書延續第一本書「紙粘土的遊藝世界」中的基本技法，繼續介紹其它的基本技法；期望讀者在紙粘土製做技巧上，能更精進，並收觸類旁通之效。

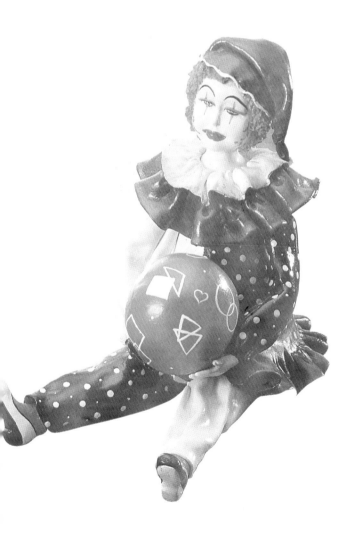

捍土

將紙粘土緊密的揉在一起後，稍微壓扁，並以粘土棒來回的紙粘土捍成厚度均勻的土台或薄片。

搓條

先將紙粘土搓成圓球狀，再搓成條狀；搓條時，雙手要不停的移動位置，才能搓出粗細均勻的土條。

搓圓

將紙粘土放在雙手手掌心裡，以雙手拱起的方式搓圓，便易搓出漂亮的圓球。

麻花
的做法

搓麻花

1. 將二條土條並列，並在二條土條中間塗上稀釋膠，將它們粘好。

2. 將粘好的土條平方在桌上，雙手一上一下的方式，將二條土條搓成麻花。

編織麻花

1. 將三條土條平放，在開頭的部份把三條土條的土壓緊並粘好。

2. 用編頭髮的方式，將三條土條編成麻花。

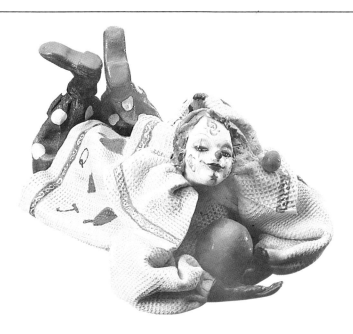

提把的做法

單提把

1. 在土條中間，壓入沾膠的鐵條。

4. 在土條的兩端各露出約一公分的鐵條
。

2. 用鐵絲兩側的土將鐵絲包起來。

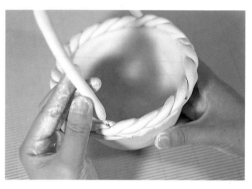

5. 將土條打彎後，在兩端鐵絲處沾膠後
插入籃子兩側。

3. 再一次將包好鐵絲的土條搓均整。

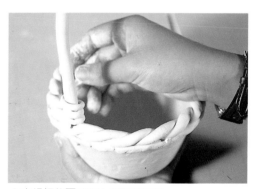

6. 在提把的兩端用土條纏繞固定。

雙麻花提把

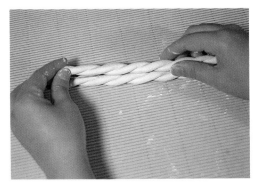

1. 將四條土條中，二條二條搓成麻花。

2. 在兩條麻花中間沾膠粘好，並打彎成
 提把。

編織麻花提把

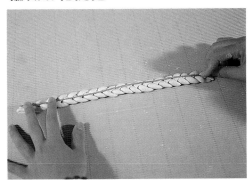

1. 在編織好的麻花上粘入一根鐵絲。

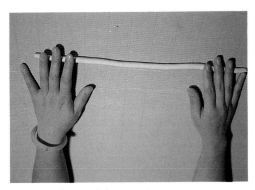

2. 搓一條約為編織麻花一半粗的土條。

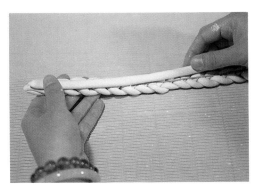

3. 將土條粘在鐵條上，並將土條壓扁確
 實粘牢。

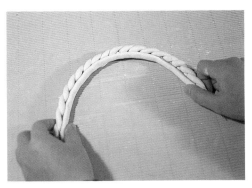

4. 將整個把提打彎，兩端並露出約一公
 分的鐵絲備用。

蕾絲邊的做法

　　蕾絲邊可用來做裙擺、領口、袖口,或實用器具的裝飾等等。而蕾絲邊用紙粘土來製做,更有有獨特的質感,這裡為您介紹各種不同做法的蕾絲邊。

手撕邊蕾絲

將切好的長薄片的一端,用手撕出不規則的毛邊狀。

牙籤戳洞蕾絲邊

1. 將一束牙籤在切好的長薄片一端約三分之一處,戳出像蕾布鏤空的感覺。

2. 在沒有戳洞的長土片的另一端打細摺,就成了漂亮的蕾絲布。

棕刷打洞蕾絲邊

1. 在切好長薄片的一端約二分之一處,用棕刷打細洞。

2. 在沒有打洞的長土片的另一端打細摺,就成了另一種感覺的蕾絲在。

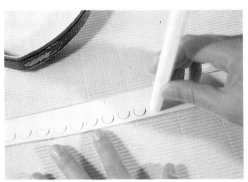 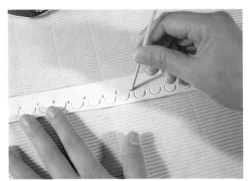

波浪狀蕾絲邊

1. 在切好長薄片的一端，用切掉一半的
 特大號吸管壓出半圓如波浪狀。

2. 再在半圓上用竹簽打圖案，再打細摺
 便成蕾絲布。

各種圖案的壓法

1. 用筆桿壓出的圖案 **3.** 用剪刀壓出的圖案

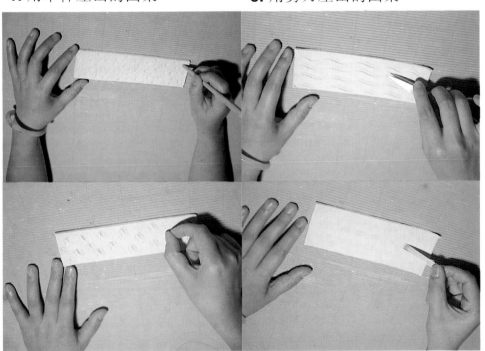

2. 用手指壓出的圖案 **4.** 用牙籤壓出的圖案

包平直瓶子的做法

1. 在捍好的薄片上，切出較保特瓶高出約一公分的長土片。

5. 將多餘的一公分的土片，包摺入瓶口。

2. 將長土片包在沾滿稀釋膠的保特瓶上，從土片重疊部份中間切開，並將多餘的紙粘土拿掉。

6. 捍一片厚約0.3公分的土片，依瓶底的大小切好一個圓片。

3. 將銜接部份粘牢，並將之搗碎，以便銜接部份的紙粘土完全粘合。

7. 將切好的圓片粘在瓶底

4. 銜接處搗碎的紙粘土抹平。

8. 將週邊與瓶身接合處抹平。

包凹凸瓶子的做法

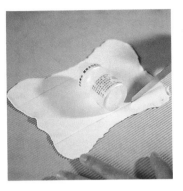

1. 在捍好的薄片上，切出較養樂多瓶高出約一公分的長土片。

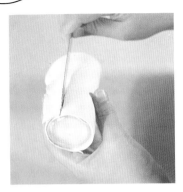

4. 在土片重疊的部份，從中間切開，並將多餘的紙粘土拿掉，並重覆本書P.20 3.4.的做法。

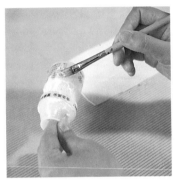

2. 在養樂多的瓶身上均勻的塗滿稀釋膠。

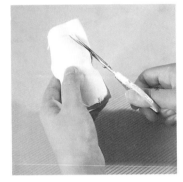

5. 在靠近瓶口有斜度部份多餘的紙粘土，用剪刀剪掉後再抹平。

3. 將長土片對包在養樂多瓶身上。

6. 捍一片厚約0.3cm的土片，切出如瓶底大小的圓片並貼在瓶底，將週邊與瓶身接合處抹平。

包保麗龍碗的做法

1. 捍一片厚約0.3公分的土片,將保麗龍碗背面覆蓋包起來。

4. 將土片粘在保麗龍碗裡面,從中心將空氣擠出來。

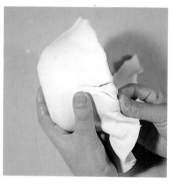

2. 沿著保麗龍碗的邊緣,將多餘的紙粘土去掉。

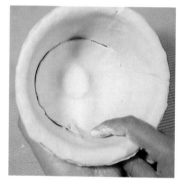

5. 將保麗龍碗內部週邊的紙粘土抹平。

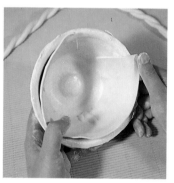

3. 捍一片厚約0.3公分的土片,量出保麗龍碗裡面的大小並切下來。

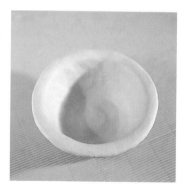

6. 包好的保麗龍碗。

裝時鐘的機心

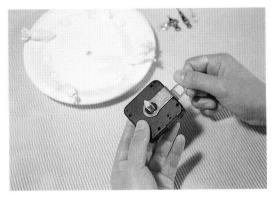

1. 將時鐘的掛勾裝在機心的正面。

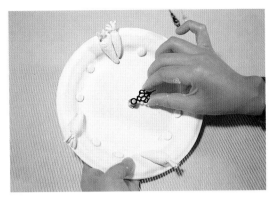

4. 裝上時針。

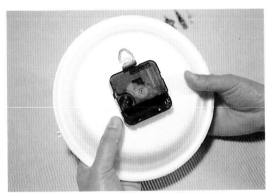

2. 將裝好掛勾的機心，裝在作品的背面
　；並將裝指針的部份穿過作品預留的
　洞中。

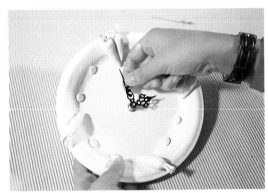

5. 裝上分針。

3. 將螺絲帽裝在裝指針部份的底端（作
　品的正面），轉緊以固定機心。

6. 裝上秒針，再裝上電池便完成。
　（若指針無法順利行走，可能是指針互
　相碰撞或指針卡到作品所致，調整一下
　指針就可以了。）

玫瑰花的做法

1. 搓水滴狀，並將水滴狀壓扁做花瓣。

4. 將整個花瓣捲包起來，做成花心。

2. 共做大小不一的花瓣12片，如圖示排
 列。

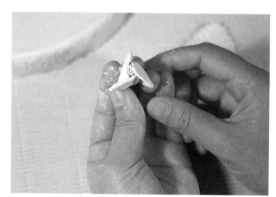

5. 將第二層三片花瓣包起來。

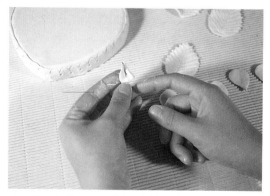

3. 將第一層的一片花瓣右上角捲起來。

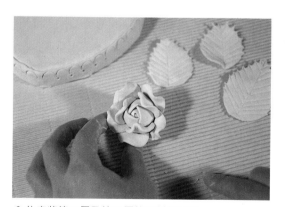

6. 依序將第三層及第四層的花瓣包起來
 ，並在花瓣末端稍微彎曲做出花態便
 完成漂亮的玫瑰花。

葉子的做法

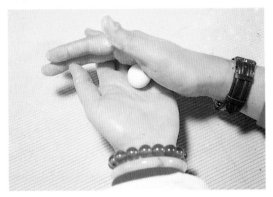

1. 將紙粘土搓成圓球狀。

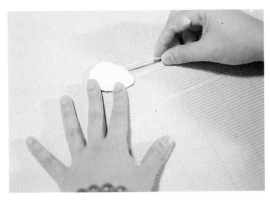

4. 用牙籤畫出葉脈。

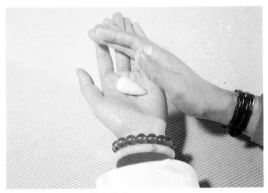

2. 再將圓球狀搓成水滴狀。

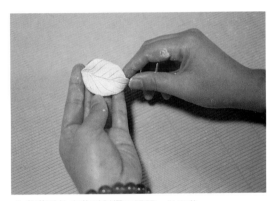

5. 將葉子的主葉脈對摺再張開,做出葉子感覺。

3. 將水滴狀壓扁。(中間厚邊緣較薄)

蘿蔔的做法

1. 將紙粘土搓成圓球狀。

4. 捍一片厚約0.5公分的細長土片,在一
端三分之二處剪開成許多細條。

2. 將圓球狀搓成水滴狀。

5. 將細條捲起來做蘿蔔的葉枝。

3. 用牙籤在水滴粗端戳一個大洞。

6. 將葉枝粘在粗端大洞處。

7. 將週邊的紙粘土往內壓入。

8. 在蘿蔔身上壓出一些參考的橫紋便完
成。

蘋果的做法

1. 在圓球上方,用牙籤由內向外戳出一
個洞。

3. 搓細條粘在圓洞中間做梗子。

2. 將圓洞週邊的紙粘土抹平。

4. 在圓球下方壓出五個凹痕,做蘋果的
底部。

手的做法

1. 搓一條一端較粗一端較細的長條，在
 較細的一端稍微壓扁。

4. 將手腕處多餘的土剪掉，先平剪一次

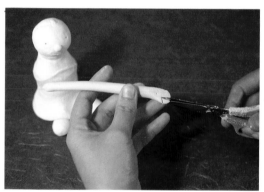

2. 在虎口處，斜剪45度，剪出大姆指。

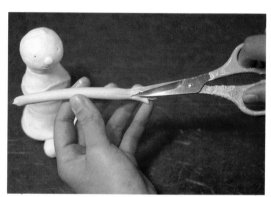

5. 再斜剪30度一次。

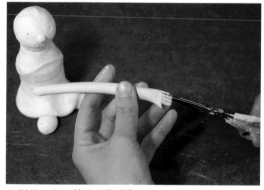

3. 對剪三次，剪出四隻手指。

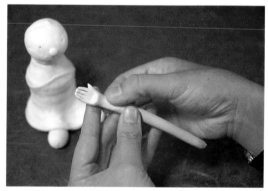

6. 手腕處，剪刀的痕跡用手抹平，並將
 手掌心壓凹便完成。

Question and Answer

Q 如何保存紙粘土？

A. 未用完的紙粘土，只要用保鮮膜包起來，放在保鮮盒裡便可，但最好在一個星期內用完，較不易乾掉。

Q 紙粘土成品要燒嗎？

A. 紙粘土成品做好之後，只要放在陰涼通風處，自然風乾便可成型，不需燒烤。

Q 紙粘土成品完成後多久會乾？

A. 通常要視天候乾燥與否及成品的紙粘土量的多寡來決定，以一包紙粘土完成的作品，在正常的天候下，大約三天可完全乾燥。

Q 紙粘土有毒嗎？

A. 只要選購通過安全檢驗合格的紙粘土就可安心使用。

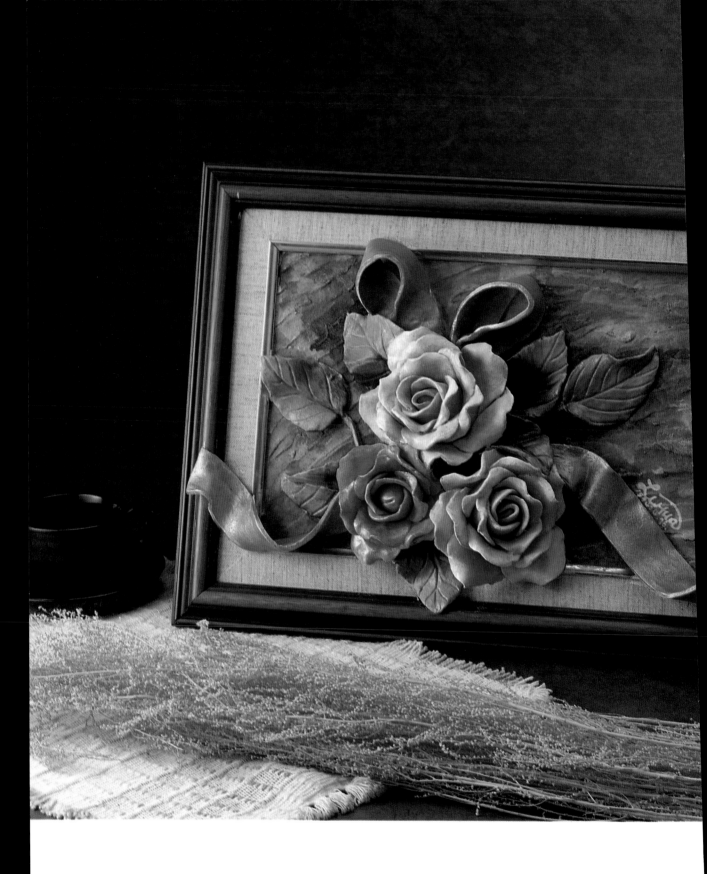

第 II 章

製作及上色過程

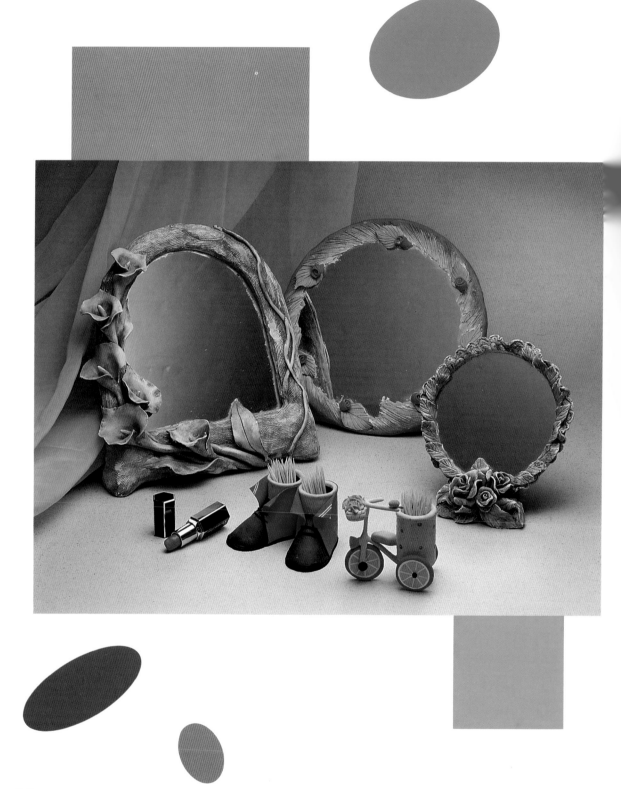

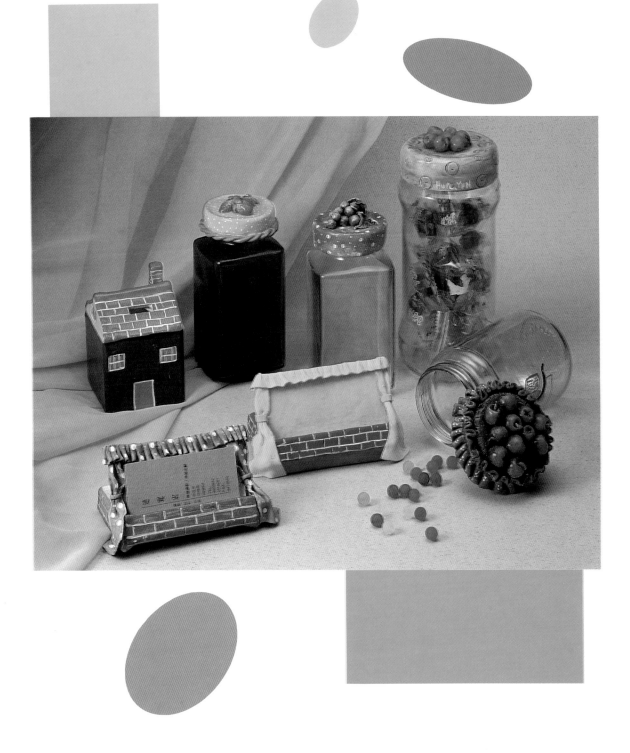

糖果罐

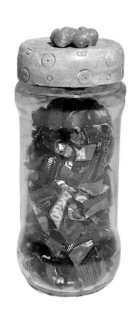

準備材料

1. 重約500g的紙粘土三分之二包。

2. 空的咖啡罐一個。

3. 粘膠。

4. 粗細不同的吸管數支。

5. 牙籤數支。

作法

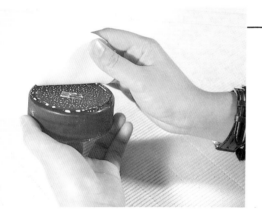

1. 捍一片厚約0.2公分的粘土，並切出與蓋子圓形同樣大小的圓土片，在空咖啡罐蓋上塗一層稀釋膠，並將圓土片粘在蓋子上。

2. 捍一片厚約0.2公分的土片，切出與罐蓋側邊同高的長土條，將蓋子側邊包起來。

3. 用工具沾水將邊緣銜接好修平整。

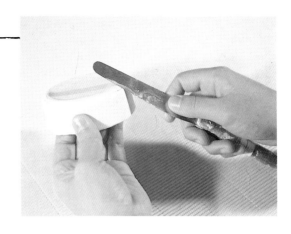

4. 搓大小不等的圓球五個，做蘋果。

5. 用牙籤在圓的頂端戳一個小洞為圓心，打出一個圓錐形。

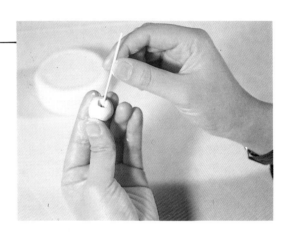

6. 用手沾水將圓錐形週邊修成圓弧狀。

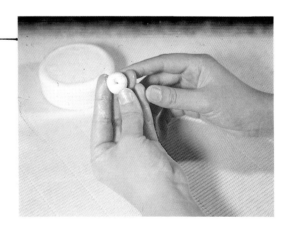

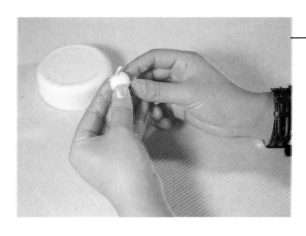

7.搓一細土條貼在戳好的洞裡,做為
　蘋果蒂。

8.用牙籤在蘋果的底部戳入後,將牙
　籤往下壓出五個凹痕。

9.用手沾水稍微將凹痕週邊粗糙部份
　修平整。

10. 將做好的蘋果隨意的排列在罐蓋上，並貼牢。

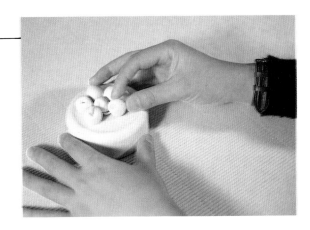

11. 用吸管在包好粘土的罐蓋及側邊壓花紋。

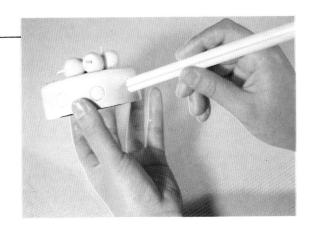

12. 完成圖。

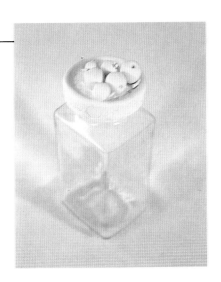

房子存錢筒

準備材料

1. 重約500g的紙粘土二分之一包。

2. 500CC的鮮奶空盒一個。

3. 牙籤一支。

作法：

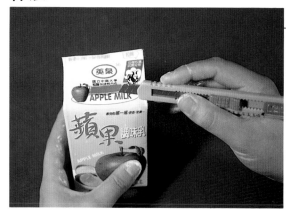

1. 在鮮奶空盒的側邊用刀片切出如圖大小的開口，大小以10元硬幣可放入為準。

2. 捍一片厚約0.2公分的薄土片，切成長條狀，在鮮奶盒側面對包，在重疊處中間切開，去掉多餘的粘土。

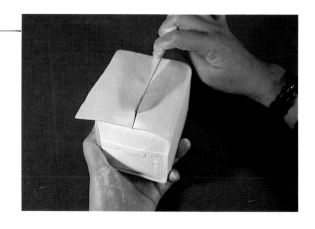

3. 在兩片土片銜接處,將粘土搗碎。

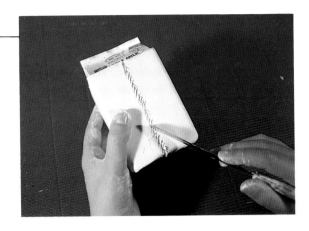

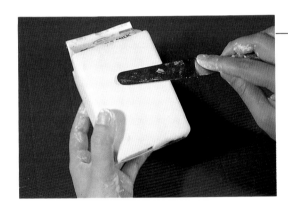

4. 再將搗碎的粘土抹平修平整。

5. 捍一片厚約0.5公分的粘土,量出牛奶盒側面三角形的大小,並切下來。

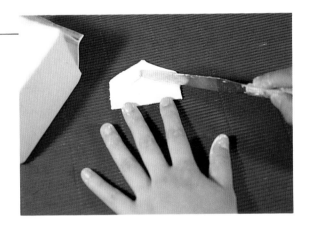

6. 將切下修整的三角形粘在牛奶盒側
 邊三角凹處表面。

7. 捏一片厚約0.5公分的長土片。

8. 粘在牛奶盒上方兩斜側面上,做為
 屋頂。

9. 在屋頂側邊,依步驟1.挖出缺口
 。

10. 用工具勾劃出屋頂的紋路。

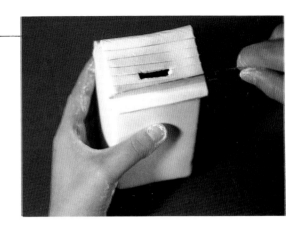

11. 在鮮奶空盒的底部，挖一個十元硬幣大小的圓洞。

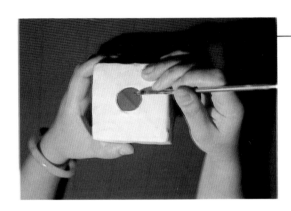

12. 捍一片厚約0.2公分的薄土片，並切下一片與盒底大小相等的土片。

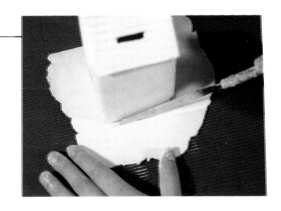

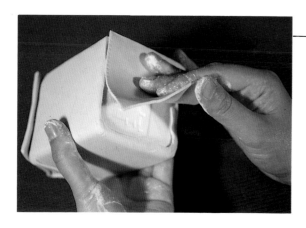

13. 將土片貼好，並把預先切下的圓洞挖出來。

14. 將盒底與盒身銜接部份修平整。

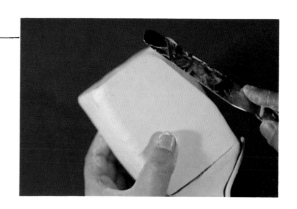

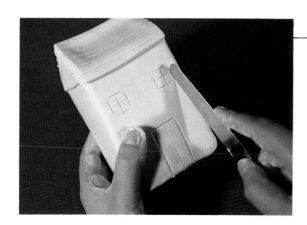

15. 用工具將門窗勾劃出來。

16. 搓一直徑約一公分的圓柱體,用切刀將圓柱體四邊修平成長方體,做煙囪,並用工具劃出煙囪磚頭的紋路。

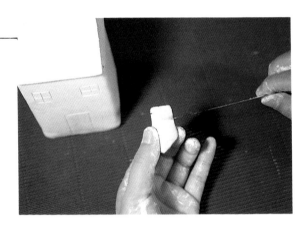

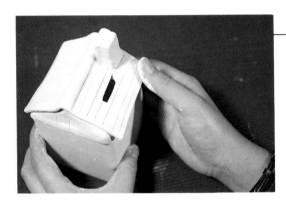

17. 將煙囪做好。

18. 完成圖。

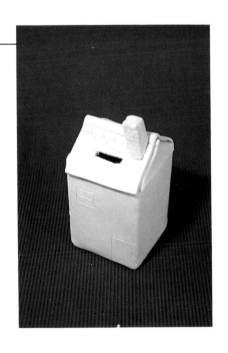

Part 2. 製作及上色過程

名片架

準備材料

1. 重約500g的紙粘土一包。
2. 錄音帶空盒。
3. 粘膠。

作法：

1. 將錄音帶空盒打開，使一端立起來，呈L狀。

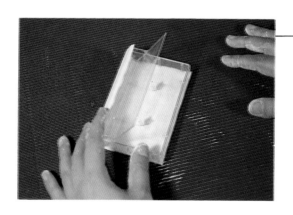

2. 將錄音帶盒底部打稀釋膠，用土片包起來。

44

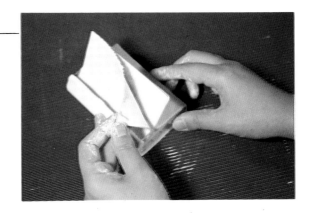

3. 捍一片厚約0.2公分的薄土片,切下
　一片與錄音帶背面同長寬的土片,
　將其打稀釋膠貼上。

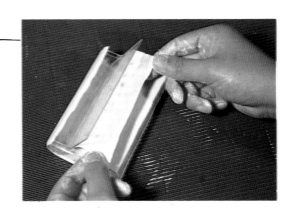

4. 捍一片約0.2公分的土片,把錄音帶
　空盒的凹糟面包起來。

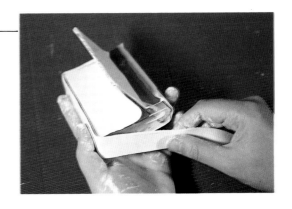

5. 捍一片厚約0.2公分的薄土片,切成
　寬約2.3公分的土條,將錄音帶空盒
　側面包起來。

6. 用切刀將銜接的部份修平整。

7. 捍一片厚約0.3公分的薄片,切成長約8公分,寬約5公分的長土片,將切好的長土片在約三分之一處打細褶。

8. 將打好細褶的長土片貼在錄音帶凹槽面的兩側,做窗簾。

9. 捍一片厚約0.2公分的土片切成寬約一公分的長土條,並打細褶,將打好細摺的土條粘在窗簾上方做為窗簾。

10. 在窗簾打褶處粘上一條厚約0.2公分，寬約0.5公分的細土條做裝飾。

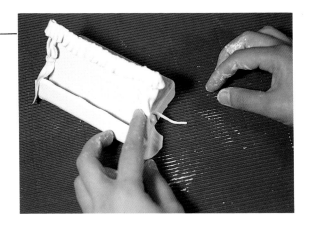

11. 在錄音帶凹槽前面及側面，用切刀畫出磚塊紋路。

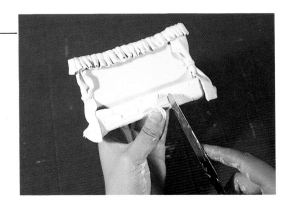

12. 完成圖。

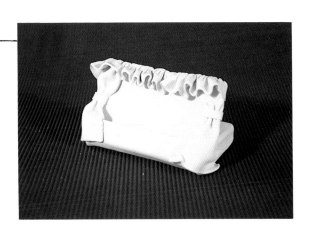

鞋子牙籤筒

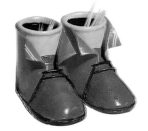

準備材料

1. 底片空盒一個。
2. 衛生子半張。
3. 牙籤一支。
4. 重約500g的紙粘土二分之一包。

作法：

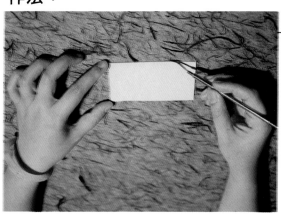

1. 取適量的紙粘土，捏成厚度約0.3公分的薄片，切成長約5.5公分×寬約10.5公分的長條。

2. 在底片盒的表面，均勻塗上稀釋膠，將切好的長條包上去。

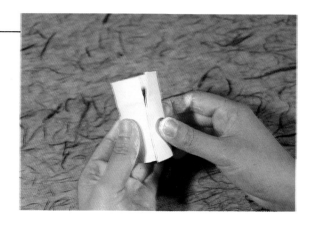

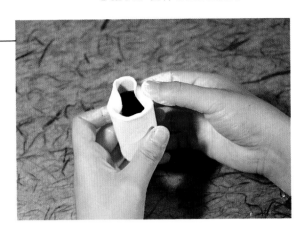

3. 瓶口處多出的粘土內部沾膠，往瓶
 內摺進去。

4. 取適量的紙粘土，捍成厚度0.5公分
 的土片，以底片盒高度爲鞋底高度
 。

5. 將鞋底的形狀（隨附）畫出來。

6. 將描好的鞋型切下,並把包好粘土
 的底片盒沾膠貼在切好的鞋形鞋跟
 處。

7. 取半張衛生紙,揉成鬆鬆的一團,
 粘在鞋頭處。

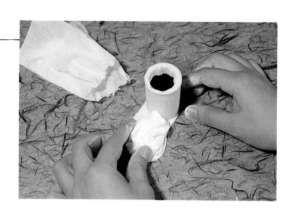

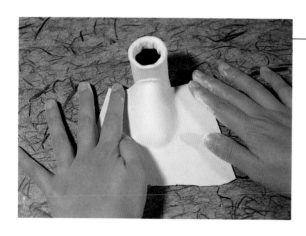

8. 取適量的紙粘土,捍成厚度約0.5～
 0.8公分的土片,將捍好的土片上端
 切齊,並把蓋片上蓋在鞋頭衛生紙
 上,用手指勾山鞋頭的外型。

9. 將勾好鞋頭外型的粘土片順線切下，把切好的鞋頭土片內部週邊打膠後粘在衛生紙上，並將鞋子兩側凹出的部份抹平。

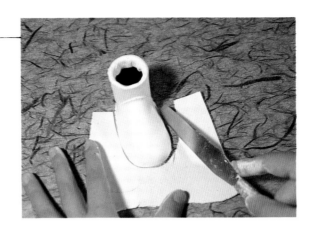

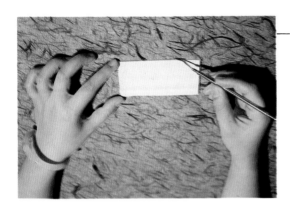

10. 取適量的紙粘土，捍成厚度約0.2公分的土片，切成長5.5公分×寬10.5公分的長土條。

11. 將土條打膠並包在底片盒身上。

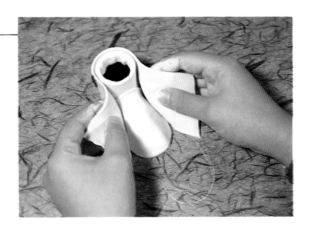

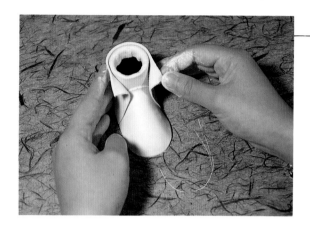

12. 將高筒鞋兩側的粘土片向外翻摺。

13. 搓細土條粘在鞋子上，做爲鞋帶。

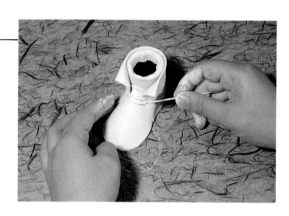

14. 搓一條細長土條繞粘在鞋子週邊。

15.用牙籤在土條上壓出細紋。

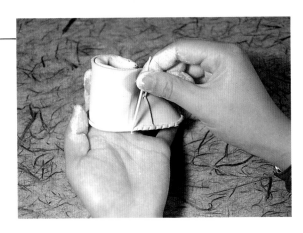

16.完成圖。

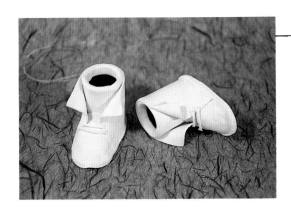

小花鏡

準備材料：

1. 直徑約18公分的圓鏡一個。
2. 重約500g的紙粘土一又二分之一包。
3. 粘膠。
4. 牙籤數支。

作法：

1. 捍一片厚約0.5公分的土片，將鏡子背面塗上稀釋膠後，放在土片上。

2. 在鏡子週邊預留寬約2公分的粘土，順著圓將鏡子週圍多餘的粘土切掉。

3. 將鏡子週邊的粘土塗上稀釋膠後，
　 鏡子包起來。

4. 包好後，用牙籤在鏡子週邊的粘土
　 上劃上細紋。

5. 搓大小數個水滴壓扁，用牙籤在壓
　 扁的水滴上劃葉脈（葉子的作法詳
　 見25頁基本技法）。

6. 取少量土搓成約2.5公分的細長條，
　 稍微壓扁，捲起來做小玫瑰花。

7. 將葉子隨意粘在鏡子的週邊。

8. 將小玫瑰花貼在葉子上。

9. 確實將葉子及花粘好。

10. 捍一片粘土厚約0.5公分，切出約為
　　鏡面三分之一大小的小圓片，將小
　　圓片的三分之一處摺起來並打膠。

11. 將小圓片粘在鏡子背後下方，做為
　　腳架，然後將鏡子靠在牆邊待乾即
　　可。

12. 完成圖。

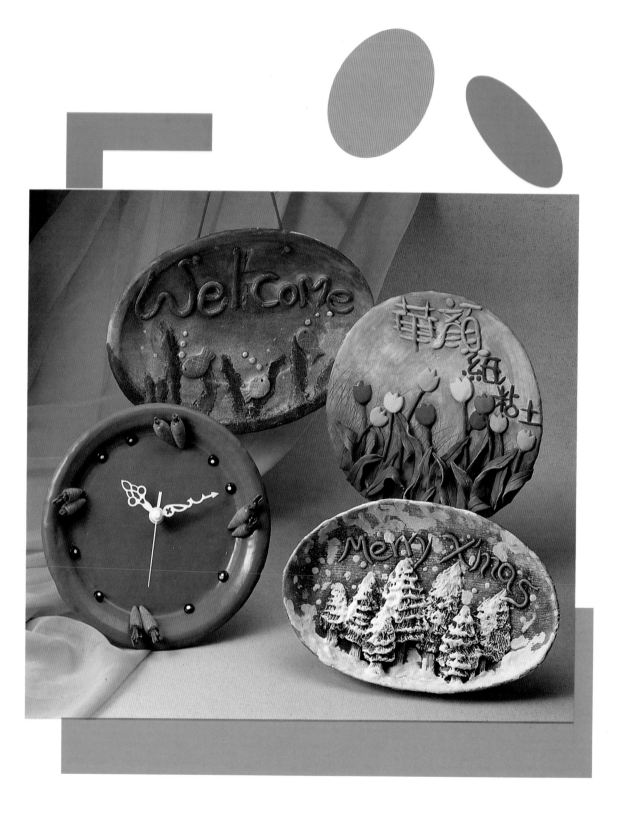

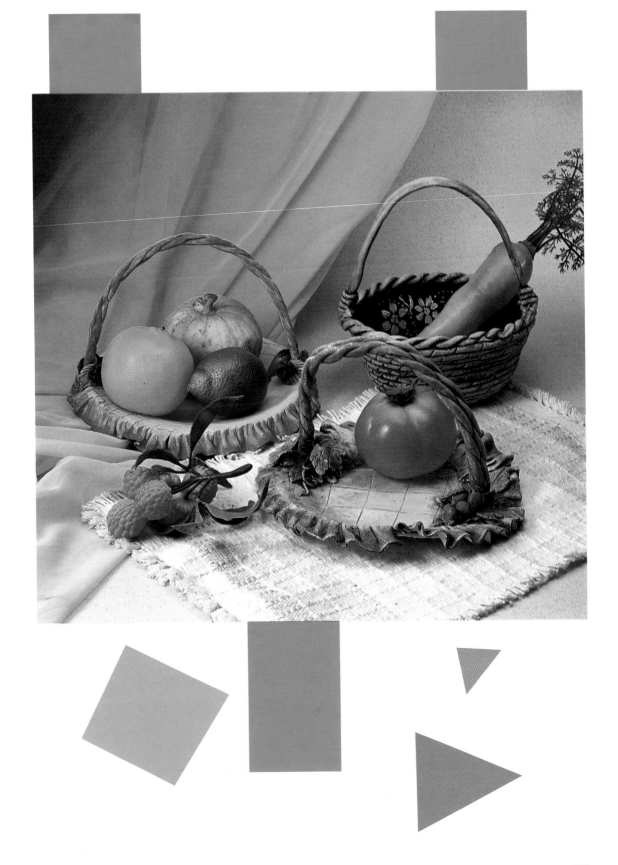

胡蘿蔔時鐘

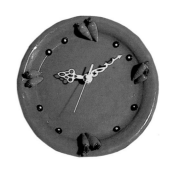

準備材料

1. 重約500g的紙粘土約二分之一包。
2. 圓形保麗龍餐盤一個。
3. 時鐘機心一組。
4. 牙籤一支。
5. 粘膠。

作法：

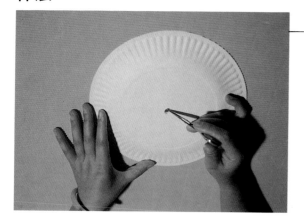

1. 在圖形保麗龍餐盤中心點的地方，挖一個直徑約一公分的洞，預備裝機心用。

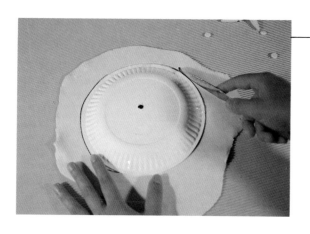

2. 捍一片厚約0.2公分的粘土薄片，並切下一個與盤子同大的圓。

3. 在保麗龍餐盤內部均勻塗上稀釋膠，把捍好的粘土平舖在打好膠的餐盤上。

4. 將中心的洞上的粘土挖掉。

5. 將盤子週邊修平整。

6. 用牙籤在時鐘鐘面3.6.9.12的位置做記號。

7. 搓五個大小適中的圓,預備做蘿蔔
。

8. 將做好的圓搓成水滴狀。

9. 用牙籤在長水滴較粗的上端挖一個
大洞。

10. 捍一片厚約0.3公分的土片,切成寬
約一公分的長土片,在長土片的三
分之二處切出數條細條狀。

11. 將切好細條狀的長土片，捲貼起來，做胡蘿蔔的葉梗。

12. 將做好的胡蘿蔔葉梗粘在長水滴挖好的洞裡。

13. 在葉梗與蘿蔔接合處，確實銜接好，並用牙籤壓出痕跡。

14. 在胡蘿蔔身上，用牙籤壓出斷續的橫紋。

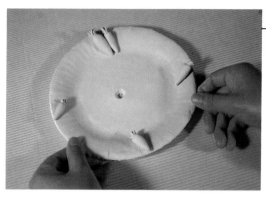

15. 將做好的蘿蔔依序貼在3.6.9.12.的位置上。

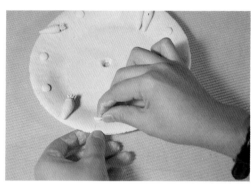

16. 搓直徑約0.5公分的圓球八個，稍微壓扁後依序貼在1.2.4.5.7.8.10.11點鐘的位置。

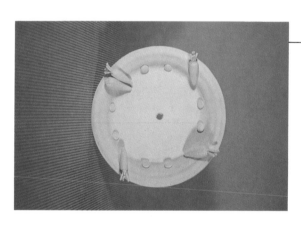

17. 完成圖。

64

X'mas掛飾

準備材料

1. 重約500g的紙粘土一又二分之
 一包。
2. 橢圓形塑膠盤一個。
3. 牙籤一把（約六支牙籤，將其
 紮成一束）
4. 粘膠。

作法：

1. 取適量的粘土捍成厚約0.3公分且較
 塑膠盤稍大的薄片。

2. 將圖一捍好的粘土平舖粘在打好稀
 釋膠的塑膠盤上，確實粘牢。

3. 將塑膠盤週邊多餘的粘土去掉。

4. 取大小不一的粘土數個，搓成水滴
 狀。

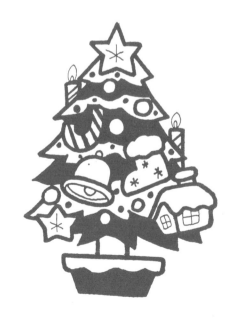

5. 將搓好的水滴狀粘土稍微壓扁。

6. 用牙籤將圖五壓扁的粘土，從較粗的一端開始，由上往下刷出樹葉的紋路。

7. 取少量的粉土搓成圓柱狀，稍微壓扁後，用牙籤劃出樹紋。

8. 將樹葉和樹幹粘起來。

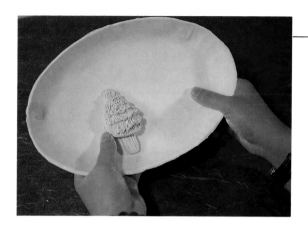

9. 將樹貼在盤子內面下方處。

10. 先將後排的樹木貼好。

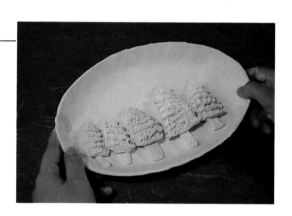

11. 再貼前排的樹木。

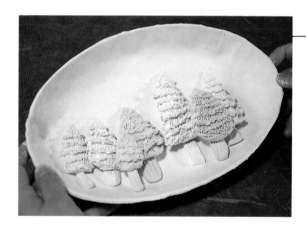

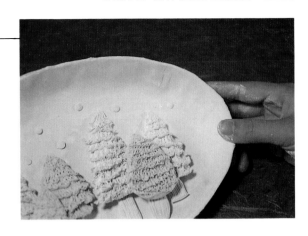

12. 搓數個大小不一的圓球,壓扁後任
 意貼在天空和樹上,做出雪花的感
 覺。

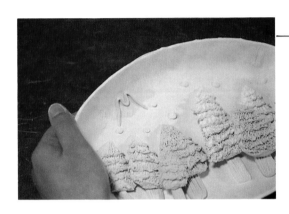

13. 搓細長土條,做出Merry X'mas的
 字樣,貼在天空處。

14. 完成圖。

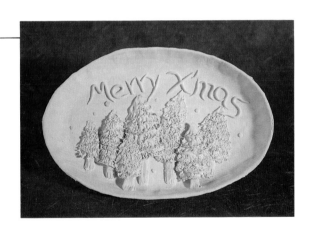

淺盤提籃

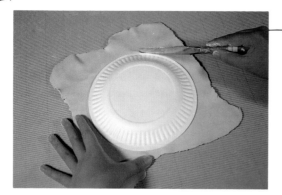

準備材料：1. 重約500g的紙粘土一又二分之
　　　　　　一包。2. 圓形紙盤。3. 棕刷。
　　　　　4. 18號鐵絲一支（包好貼布的）

作法：

1. 捍一片厚約0.2公分的土片，並切下
　一片與紙盤等圓的土片。

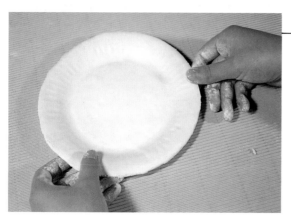

2. 在紙盤上塗上稀釋膠，取切好的土
　片把盤子包起來，用手指沾水將盤
　子側邊粗糙部份修平整。

3. 捍一片厚約0.2公分的薄片，切成寬
　約二公分的長條狀，用棕刷打好印
　花，並將長土條上端打細摺。（印
　花的做法請閱基本技法18頁）

4. 將細摺粘在盤子的週邊，銜接處要確實抹平。

5. 用切刀在盤子內面刻出格子的紋路。

6. 在盤子兩邊要粘提把的地方搓二個直約一公分的圓球粘上去。（提把的做法詳見基本技法16頁。）

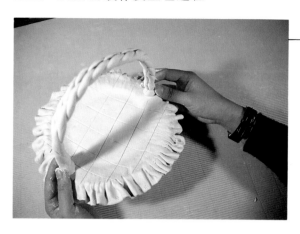

7. 在做好的提把兩端預留一公分的鐵絲沾膠，並將其插在粘好的圓球上。

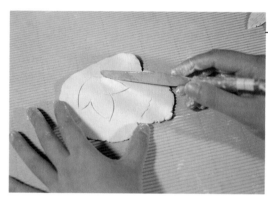

8. 捍一片厚約0.2公分的薄片，切下土片數片，做葡萄葉。

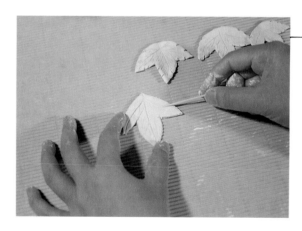

9. 用牙籤將葉畫好。（葉子做法詳基本技法25頁）

10. 用牙籤在葉子的週邊由外向內壓出
鋸齒狀。

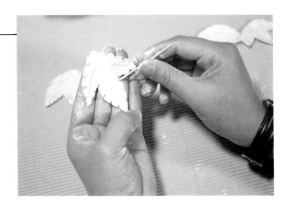

11. 將做好的葉子隨意的黏貼在提把的
兩端。

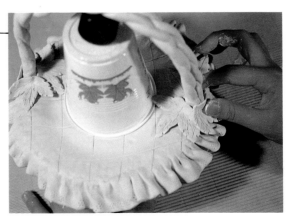

12. 搓細長條數條捲曲，黏貼在葡萄葉
的下面做為藤蔓。

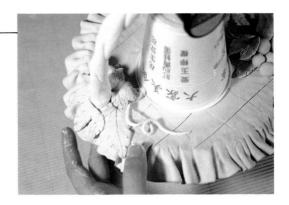

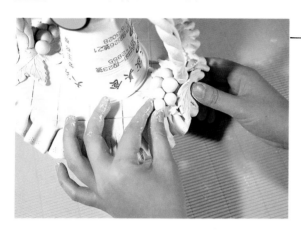

13. 搓大小不等的圓九個，將做好的圓裝飾在葡萄葉上，做爲葡萄。

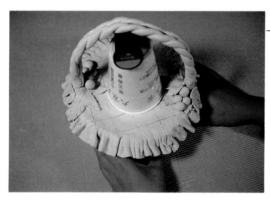

14. 爲了固定提把，可以杯子撐住，待乾。

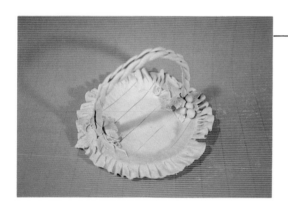

15. 完成圖。

籃子

準備材料

1. 重約500g的紙粘土一又二分之一包。
2. 大的保麗龍碗。 3. 包好貼布的#18鐵絲一支。

作法：

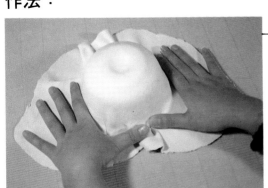

1. 捍一片厚約0.2公分的薄土片，在保麗龍碗背面及底部塗上稀釋膠，將捍好的粘土蓋在保麗龍碗上。

2. 將保麗龍碗週邊多餘的粘土去掉。

3. 捍一片厚約0.2公分的土片切下一片與碗壁同高的長方形土片，將其打膠，貼在碗的內側。

4. 捍一片厚約0.2公分的土片切下一個
 大小如碗底的圓，貼在碗底。

5. 將碗底與週邊銜接的部份抹平修平
 整。

6. 包好粘土的保麗龍碗。

7. 搓二條細長土條，併粘在一起後，
 雙手一上一下搓成麻花。

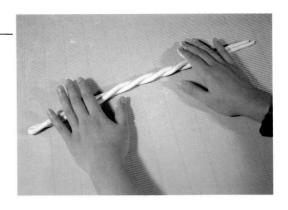

8. 搓一細長土條，取一支鐵絲將其打
 膠壓入土條裡。

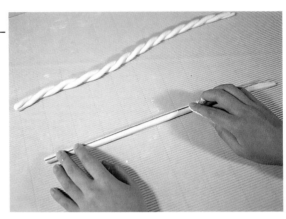

9. 將鐵絲包在裡面後，搓成長土條，
 包好粘土的鐵絲二端露出約一公分
 的鐵絲。

10. 把包好粘土的鐵絲彎成半圓狀。

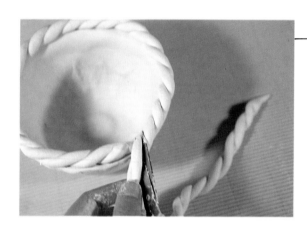

11. 把做好的麻花粘在保麗龍碗的邊緣。

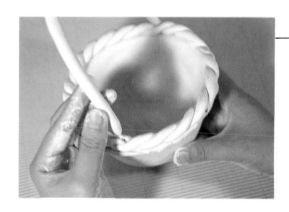

12. 將做好的提把兩端沾膠插入籃子兩側，確實粘牢。

13. 搓二條細長土條,將其分別繞粘在提把的兩端加強固定,並做為裝飾。

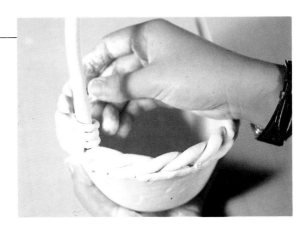

14. 用切刀在保麗龍碗的外圍刻出籃子的紋路。

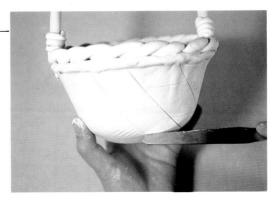

15. 完成圖。

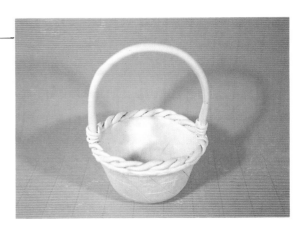

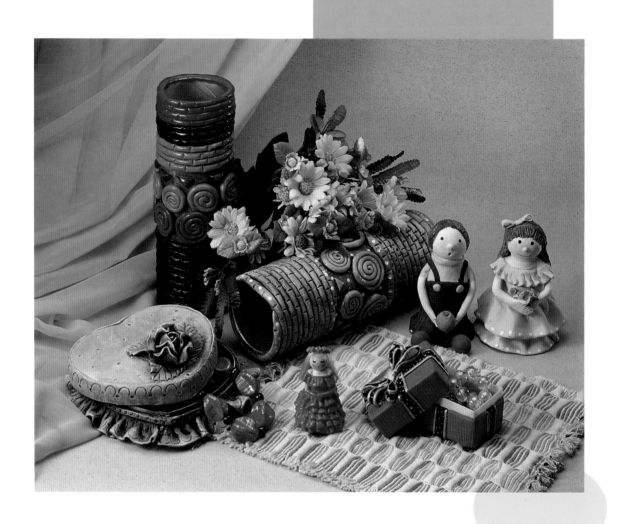

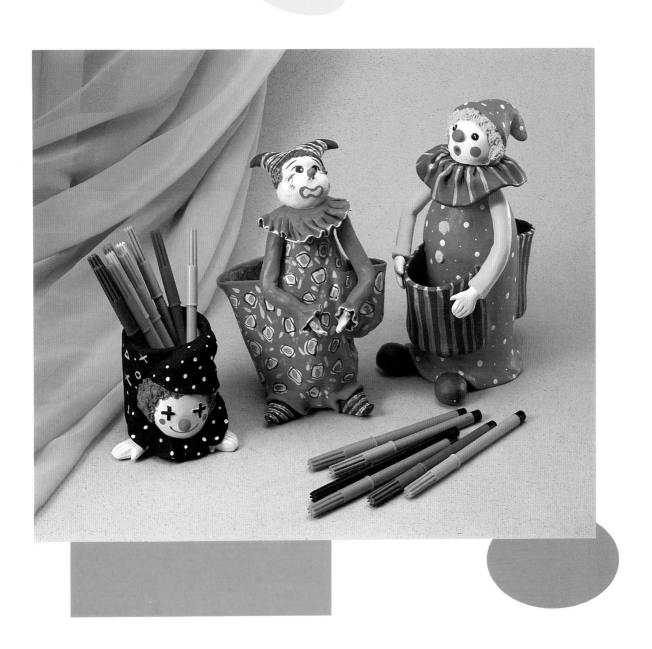

養樂多女娃娃

準備材料

1. 重約500g的粘土約一又二分之
 一包。
2. 養樂多瓶子一個。
3. 牙籤、竹籤各一支。
4. 粘膠。
5. 吸管一支。

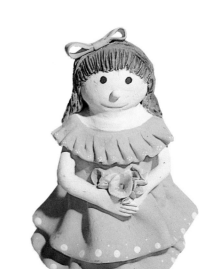

作法：

1. 捍一片厚約0.2公分的粘土，並切成
 以瓶身高度加上2公分為長度的長
 土片。

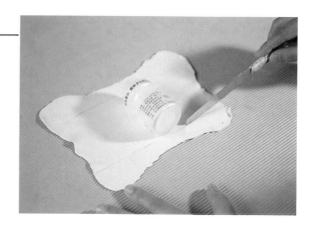

2. 在養樂多瓶身打稀釋膠。

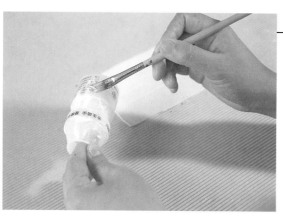

3. 用步驟一的長土片將養樂多瓶身對包。

4. 將土片重疊處中間切開,並將銜接處粘土搗碎後抹平。

5. 將瓶身在斜度部份的粘土剪掉,同樣將銜接處粘土搗碎後抹平。

6. 捍一片厚約0.2公分的粘土,切出一片和瓶底一樣大的圓土片,並將圓土片貼在瓶底。

7. 將圓土片與瓶身銜接處抹平。

8. 取適量粘土，搓成大圓球後粘在瓶口處，圓球與瓶身之間插入一支較瓶身高二公分的竹籤做爲固定。

9. 搓細長土條繞粘在頭與身體接合處。

10. 將細長土條抹平，做脖子。

11. 捍厚約0.2公分的粘土,切出一片長
　　土片(長土片的長度=瓶子的一半
　　高度),並在長土片一端打細褶後
　　粘在瓶身一半處做為第一層裙子。

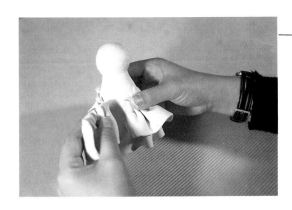

12. 同步驟11.做好另一片裙子並粘在第
　　一層裙子上方,做第二層裙子。

13. 將第二層裙子上方與身體粘合處抹
　　平。

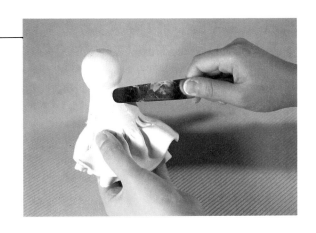

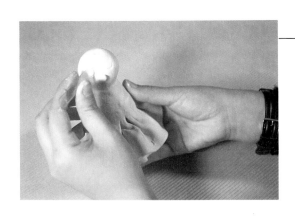

14. 搓小圓做鼻子,並用吸管壓出半圓
　　形的眼睛、用牙籤劃出嘴巴。

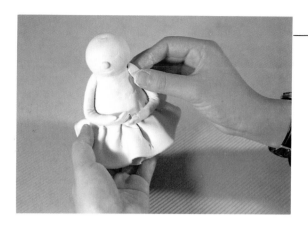

15. 將兩隻手分別粘在脖子兩側下方處，且在關節處稍微打彎。（手的做法詳見本書基本技法）

16. 將領子粘在脖子下方肩膀處。

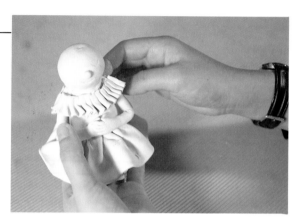

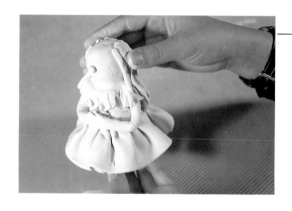

17. 搓細土條數條，從後腦三分之二處由中間往兩側依序將土條粘牢，做頭髮。

18. 瀏海部份用更細的土條粘好。

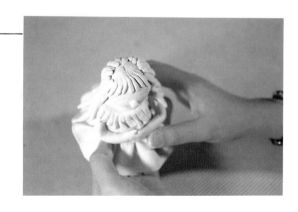

19.取一小塊粘土，搓成圓球後稍微壓
　　扁粘在頭頂中央未粘頭髮處。

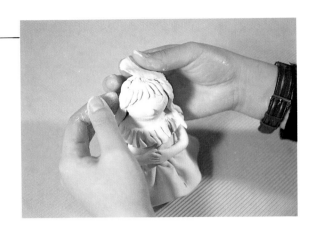

20.用牙籤劃出頭髮的紋路。

21.粘上小花和蝴蝶結便完成。

PS.

蝴蝶結的作法，請參照本叢書第一
冊P91. 92. 中步驟16. 17. 18. 19.

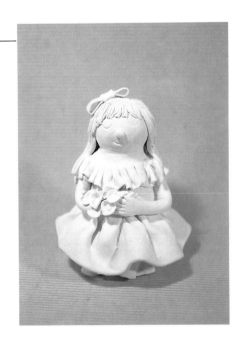

養樂多男娃娃

準備材料：

1. 重約500g的黏土約11/2包。
2. 養樂多瓶子1個。
3. 牙籤、竹籤各1支。
4. 黏膠。

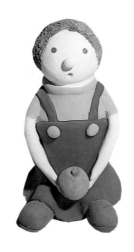

作法：

1. 搓一條如手小指粗的土條稍微壓扁後，將養樂多瓶身凹陷處補起來。

2. 捍一片厚約0.2cm的黏土，並切成以瓶身高度＋2cm為長度的長土片後，將養樂多瓶子對包起來。

3. 將瓶身在斜度部份的黏土剪掉後，
 將銜接處的黏土搗碎並抹平。

4. 捍一片厚約0.2cm的黏土，切出一
 片如瓶底大的圓土片後，將圓土片
 貼在瓶底將圓土片與瓶身接合處抹
 平。

5. 取適量黏土，搓成圓球狀後瓶口處
 ，圓球與瓶身之間插入一支較瓶身
 高2cm的竹籤做爲固定。

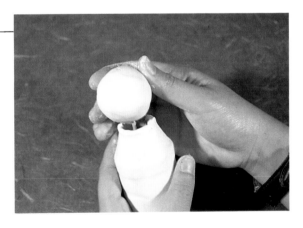

6. 搓細長土條，黏在頭與身體接合處
 並抹平，做脖子。

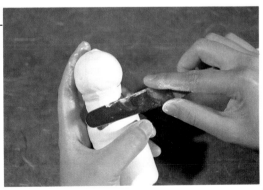

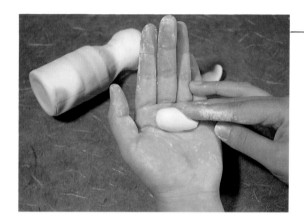

7. 取二塊適量的黏土，搓成水滴狀。

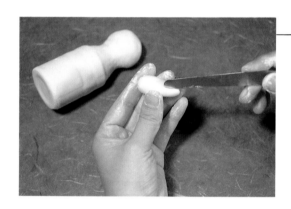

8. 劃出鞋底的紋路。

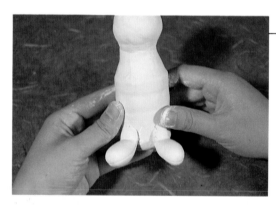

9. 將鞋子黏在身體正面下方處。

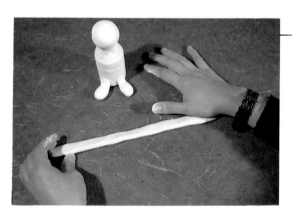

10. 搓粗約如大姆指的土條並稍微壓扁。

11. 將壓扁的土條繞黏在瓶身下方鞋子上。

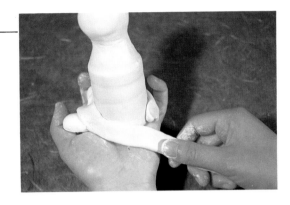

12. 將靠近瓶身上方的土條抹平，做褲管。

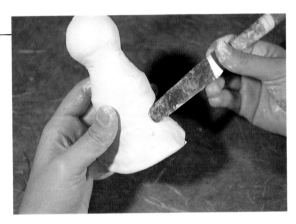

13. 搓小圓做鼻子，並用牙籤劃出眼睛及嘴巴。

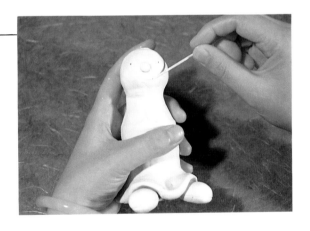

14. 搓細長土條，稍微壓扁後黏在吊帶褲子上方靠近肩膀處。

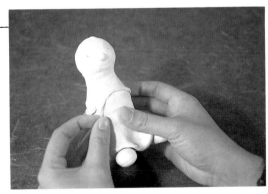

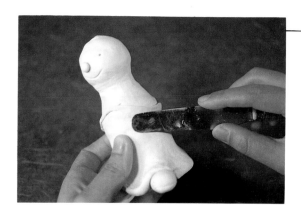

15. 將細長土條下端抹平,使之與身體
 的黏土接合起來,成為一件長褲。

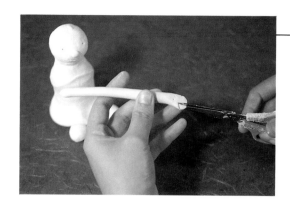

16. 搓長土條,在土條前稍微壓扁後,
 先斜剪45°再直剪90°做出虎口。

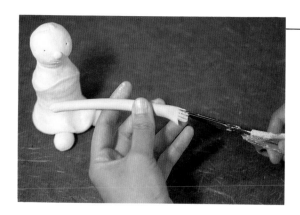

17. 以對剪三次的方式,做出另外四隻
 指頭。

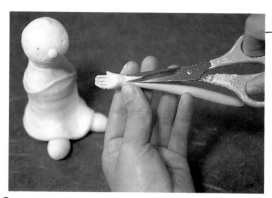

18. 手腕處往手掌方向斜剪45°一次。

19. 如步驟18再往手肘方向再斜剪45°
一次後,再將二次剪掉的黏土去掉。

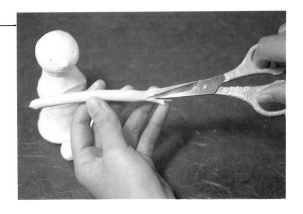

20. 將剪刀的痕跡抹掉。

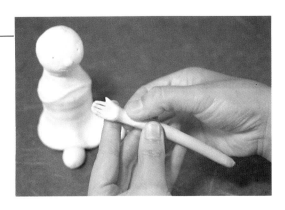

21. 將手臂與身體銜接處斜剪後,黏好
。

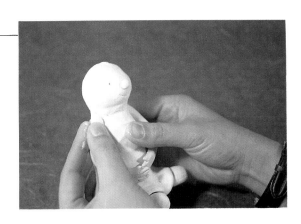

22. 讓肩膀部份確實與身體銜接好

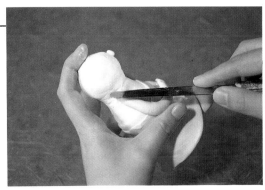

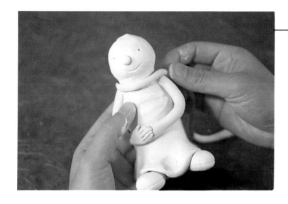

23. 搓細土條，黏在脖子處。

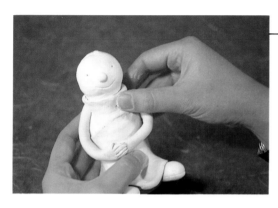

24. 將土條下方的黏土抹平做高領。

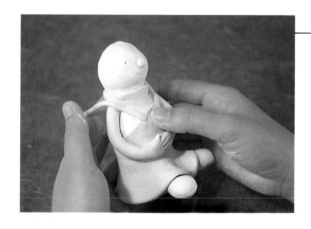

25. 搓細土條稍微壓扁後跨黏在肩上，
　　做吊帶。

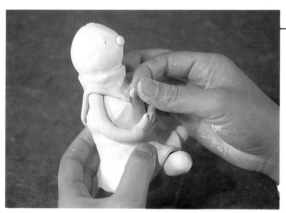

26. 搓小圓球壓扁後黏在吊帶與褲子接
　　合處，做釦子。

27. 在釦子上戳四個小洞。

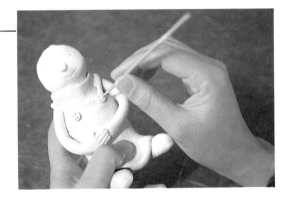

28. 取一塊一塊壓扁的黏土，依序黏在頭上。

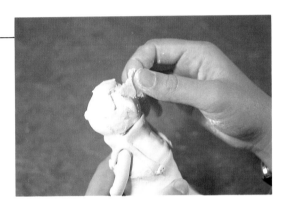

29. 用牙籤以劃圈圈方式劃出捲髮。

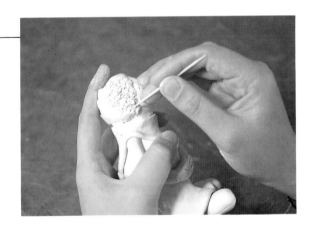

30. 完成圖。

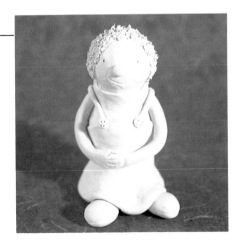

洋芋罐花瓶

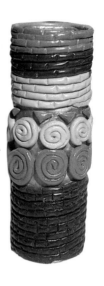

準備材料：

1. 重約500g的紙黏土3包。
2. 洋芋罐空罐。
3. 黏膠。

作法：

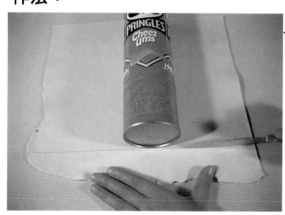

1. 捍一片厚約0.2cm的黏土，並切成
 以洋芋罐的高度＋2cm黑長度的長
 方形土片。

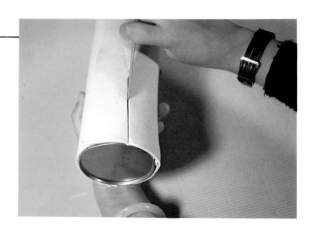

2. 在洋芋罐表面塗上一層稀釋膠，用
 切好的土片將洋芋罐對包起來，在
 兩片黏土重疊處中間切開，去除多
 餘的黏土，將罐身包好。

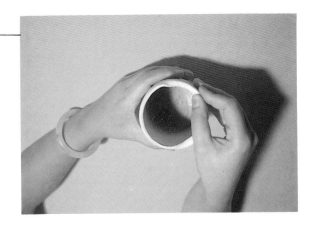

3. 多出的2cm在瓶口處往內摺好。

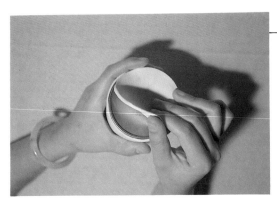

4. 捍一片厚約0.2cm的土片,切下一片與洋芋罐底同樣大小的圓,貼在洋芋罐的底部。

5. 將罐底週邊的黏土與罐身的黏土銜接好。

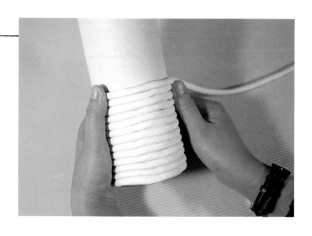

6. 搓數條粗細隨意的長土條,把土條
 沾膠後,將其繞貼在罐身上下各1/
 3處。

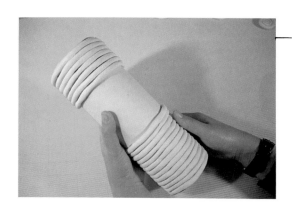

7. 黏好後,稍微壓一下土條,使其確
 實黏緊。

8. 搓數條細長土條,將其打膠後,捲
 成螺旋狀後,貼在罐身中間1/3處
 。

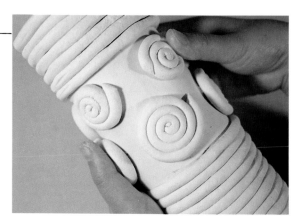

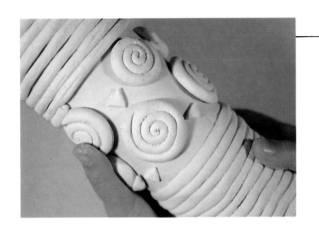

9. 捍一片厚約0.5cm的土片,切下數個三角形,並將其裝飾黏貼在螺旋狀圓的空白部份。

10. 用切刀及竹籤在黏貼好的長土條上刻印花紋。

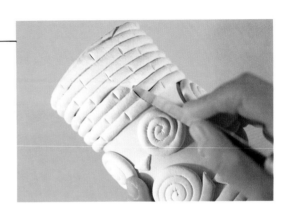

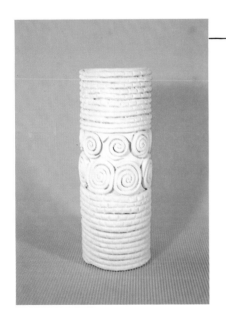

11. 完成圖。

小丑筆筒

準備材料： 1. 重約500g的紙黏土11/2包。
2. 保特瓶1個。
3. 牙籤1支。
4. 黏膠。

作法：

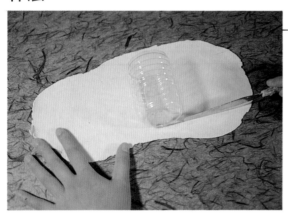

1. 捍一片厚約0.2cm的黏土，並切成
以保特瓶高度+2cm爲長度的長土
片。

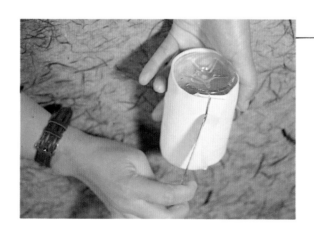

2. 將捍好的長土片對包在打稀釋膠的
保特瓶上，並在重疊處中間切開，
將多餘的黏土去掉。

3. 將銜接部份的黏土搗碎。

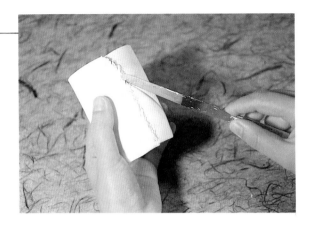

4. 再將搗碎部份的黏土抹平。

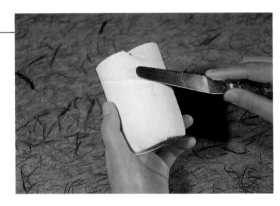

5. 將瓶口處預留2cm的黏土往瓶口內
 摺入。

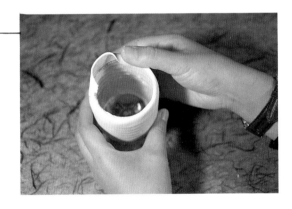

6. 捍一片厚約0.2cm的黏土,並切出
 如瓶底一般大的圓。

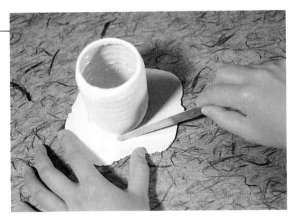

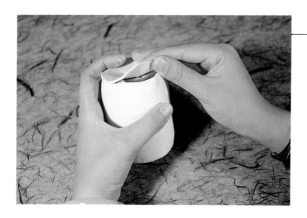

7. 將圓土片貼在瓶底。

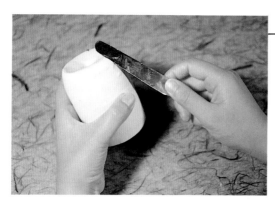

8. 將圓土片與瓶身接合處抹平。

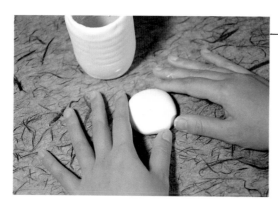

9. 取適量黏土，搓成直徑約3cm的圓球，並將圓球稍微壓扁。

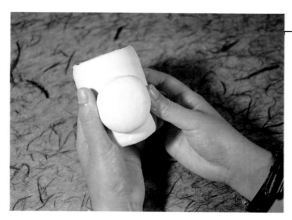

10. 將壓扁的圓貼在保特瓶約2/3的地方。

11. 搓小圓做鼻子，並用牙籤劃出眼睛和嘴巴。

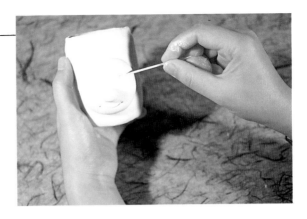

12. 撕一小塊一小塊的黏土，依序貼在頭髮的置。

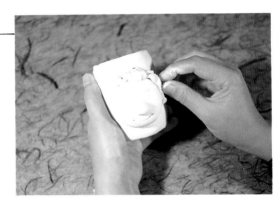

13. 用牙籤以劃圈圈的方式，做捲髮的效果。

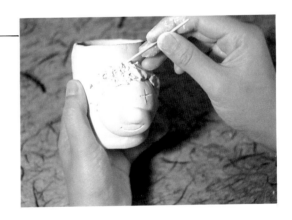

14. 取適量黏土，搓成大的水滴，並將較粗的一端環狀週邊壓薄，做帽子。

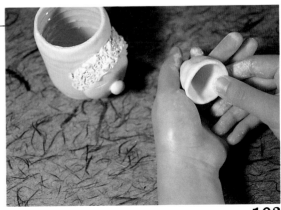

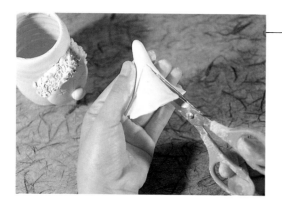

15. 將帽沿剪掉約1/3的三角形。

16. 將帽子貼在頭上。

17. 搓二個圓球，並分別稍微壓扁，斜剪45°再直剪90°，做出虎口，再對剪三次做出另外四隻手指。

18. 將兩隻手貼在臉的兩側下方。

19. 將領子反貼在臉的下方脖子處。

20. 將反貼的領子翻下來。

21. 搓兩個小圓球貼在帽尖處便完成。

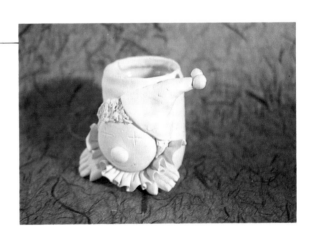

立體小丑筆筒

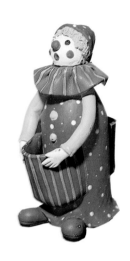

準備材料：

1. 重約500g的紙黏土21/2包。
2. 高約16cm的玻璃瓶一個。
3. 竹籤、牙籤各一支。
4. 黏膠。

作法：

1. 捍一片厚度約0.2cm的黏土，並切成以瓶身高度+2cm黑高度的長土條。

2. 將圖2切好的長土條對在打好稀釋膠的瓶身上。

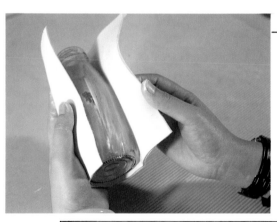

3. 在長土條重疊處中間切開，將銜接處黏牢，並把多餘的黏土去掉。

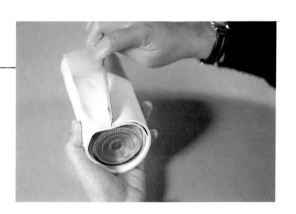

4. 將瓶身彎曲處多餘的黏土剪掉，銜接處確實黏牢。

5. 將銜接處的黏土搗碎後抹平修平整。

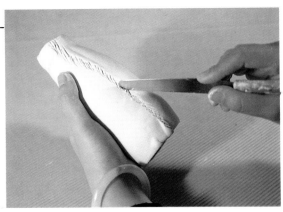

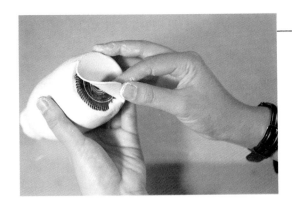

6. 捍一片厚度約0.2cm的黏土，並切出和瓶底一般大的圓土片，將瓶身包起來。

7. 取適量的黏土，搓成圓球狀，黏在瓶上，做黑小丑的頭，並插入一支較瓶身高的竹簽固定。

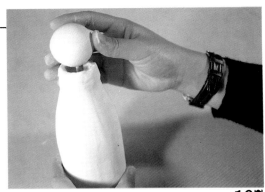

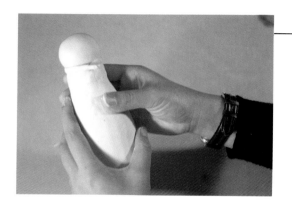

8. 搓細長土條，繞黏在頭與身體中間。

9. 將土條抹平，做出脖子出來。

10. 搓小圓做出鼻子黏在臉上，並用牙籤戳出眼睛。

11. 取黏土搓兩個大的水滴，黏在身體正面下方黑鞋子，並劃出鞋底的紋路。

12. 搓直徑約0.5cm的長土條，稍微壓
 扁黏在身體下方。

13. 將靠近瓶身的黏土往上抹平，做出
 褲管的感覺。

14. 捏一片厚約0.5cm的土片，切出2片
 口袋的形狀，並將口袋半圓的部份
 打細褶。

15. 將口袋打褶處反貼在瓶身正面。

16. 將口袋二側直接貼在瓶身。

17. 將做好的兩隻手分別黏好。（手的
做法詳見本書基本技法）

18. 將打好褶的蕾絲花邊反貼在脖子處
做黑領子。（蕾絲的做法詳見本書
基本技法）

19. 捏一片厚約0.2cm的土片，將土片
撕成一小塊一小塊的貼在髮際處一
圈，做出頭髮的感覺。

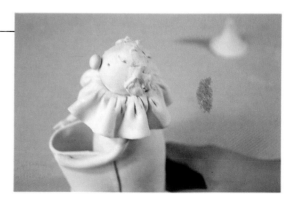

20. 將做好的帽子貼在頭上。

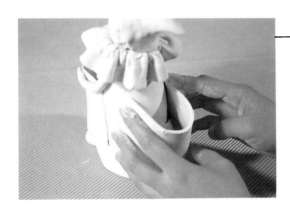

21. 重複圖15、圖16的步驟,將另一片口袋做好後,貼在瓶身背後。

22. 完成圖。

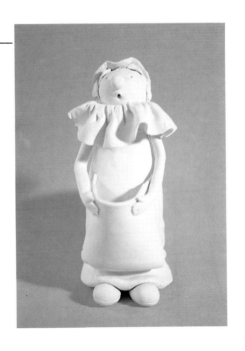

心型飾品盒

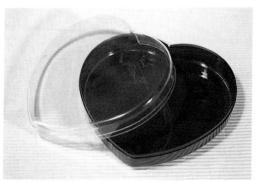

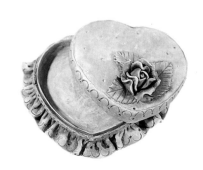

準備材料：

1. 重約500g的紙黏土1 1/2包。

2. 心型巧克力空盒。

3. 竹簽及牙簽各一支。

4. 黏膠。

5. 直徑約1.5cm的粗吸管一支。

作法：

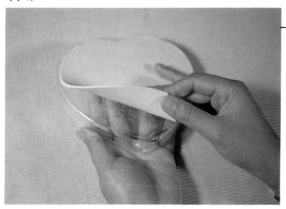

1. 捍一片厚約0.2cm的土片，切下一塊與盒蓋同等大小的心型土片，在心型巧克力盒表面塗上一層稀釋後，將切好的土片包在盒蓋上。

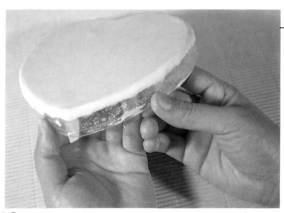

2. 將包好黏土的盒蓋邊緣修平整。

3. 捍一片厚約0.2cm的土片，切成寬
 約2cm的長土條，打膠貼在盒蓋的
 側邊。

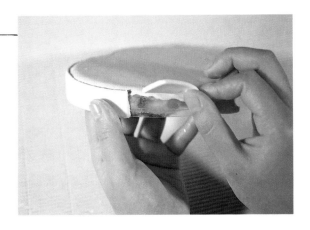

4. 用粗吸管在黏好長土條的盒蓋側邊
 ，依序壓出半圓波浪的感覺。

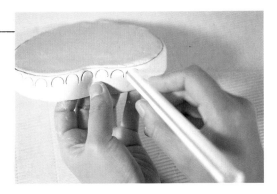

5. 用牙籤及竹籤在壓好波浪相接的地
 方，壓上點點花紋。

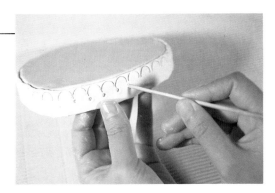

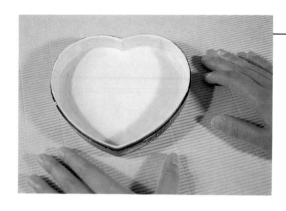

6. 捍一片厚約0.2cm的土片,如圖1、圖2一樣,將盒底包起來,注意盒底側邊黏土的高度不可超過凹槽的部份。

7. 再捍一片厚約0.2cm的土片,如圖1、圖2一樣,切下適當大小的心型土片及長條,將盒底內面包起來,並把銜接部份修平整。

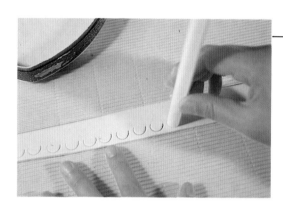

8. 捍一片厚約0.2cm的土片,切成寬約2cm的長土片,用粗吸管在長土片的下半部邊緣壓出半圓的波浪的紋路。

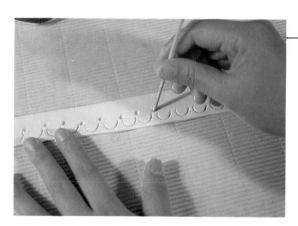

9. 用竹籤在波浪相接的地方壓出點點花紋。

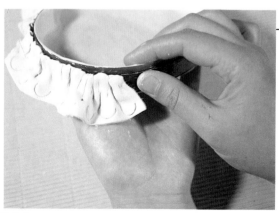

10. 將壓好花紋的長土片上端打褶,貼在盒底的側邊,高度不可超過凹槽的部份。

11.搓一細長土條貼在蕾絲的上端，並
用竹籤在上面壓出圖案。

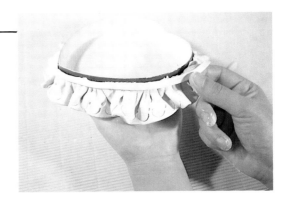

12.搓水滴數個，週邊壓薄，用牙籤畫
出葉脈。（葉子的作法詳基本技法

13.搓大小不等的水滴數個,稍微壓扁,
將最小片的右上角捲起來。

14.將左邊的花瓣順著右上角捲好的部
份捲起來做花心。

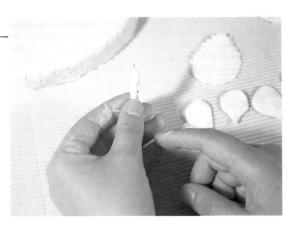

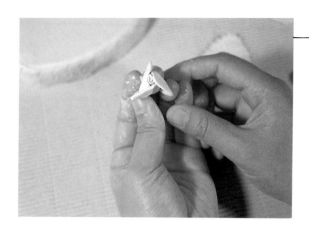

15. 在花心的週邊，黏上三片花瓣，做玫瑰的第一層。

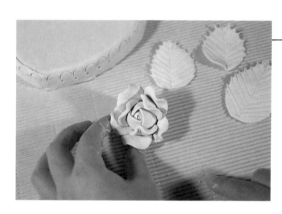

16. 用一層一層的花將玫瑰花包起來。

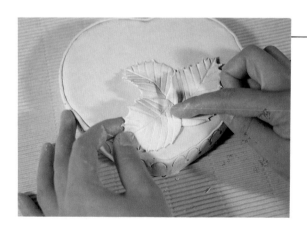

17. 將做好的葉子隨意的貼在盒蓋上。

18. 用竹籤在盒蓋上壓出花紋。

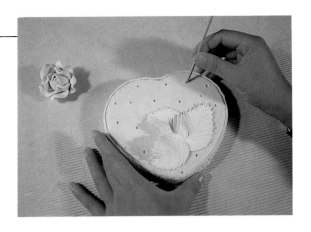

19. 將做好的玫瑰花貼在葉子上。

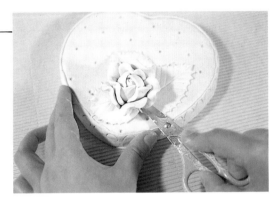

20. 完成圖。

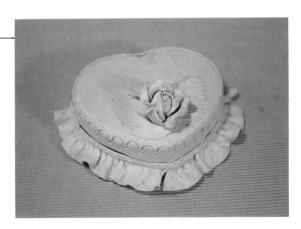

上色技巧

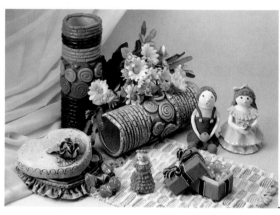

☆**上色前應注意事項：**

1. 紙粘土作品需完全乾燥才能上色。
2. 檢查作品是否有裂縫，若有裂縫則用少許紙粘土補好抹平後再上色。

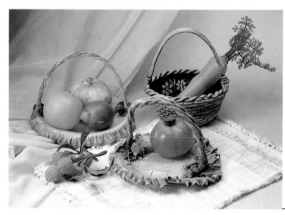

☆**上色時應注意事項：**

1. 先從淡色塗起。
2. 避免過度用力在作品上塗刷。
3. 當作品不小心沾染其它顏色時即刻以乾淨的筆沾水洗淨。

☆名片架上色示範

準備材料、工具： 　1.壓克力彩　　2.調色紙或保鮮膜　　3.油畫筆

4.水盤　　5.抹布　　6.保護漆

7.竹籤和牙籤

名片架上色

1.用淺咖啡色調多一點水份，塗在名片架上。

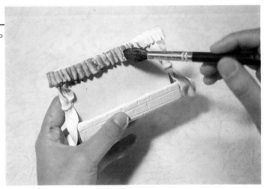

2.塗完一小部份要立刻用微溼的抹布將受光部份的淺咖啡色擦掉一些。（要輕輕的擦，不要太用力）

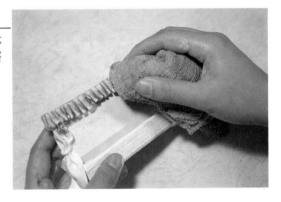

3.重覆步驟1、2的方法將名片架整個塗好淺咖啡色作為底色。

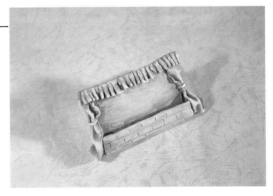

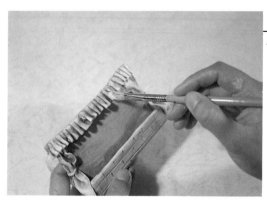

4. 待底色完全乾燥後,用乾的油彩筆沾不調水的白色(要讓白色均勻的沾在筆毛上),以乾刷的方式刷在先前用抹布擦掉淺咖啡色的地方。

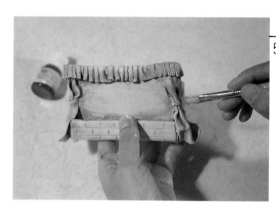

5. 待乾刷的白色完全乾燥後,同樣以乾刷的方式,在原先刷白的地方刷上水藍色。

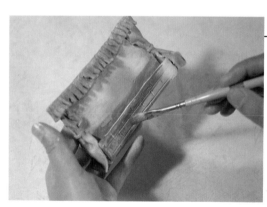

6. 在名片架前面及側面磚塊狀的地方,再塗上一層較濃的淺咖啡色。

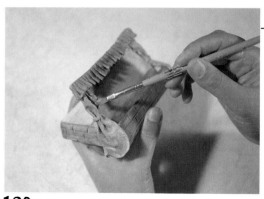

7. 在窗簾的部份再重覆刷一次水藍色。

8. 用細筆沾調水的白色，將磚塊的紋路勾劃出來。

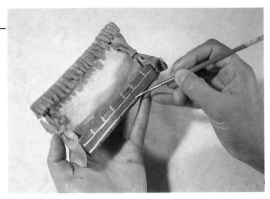

9. 分別用竹籤粗端和細端沾不調水的白色，點出大小不同的圓點。

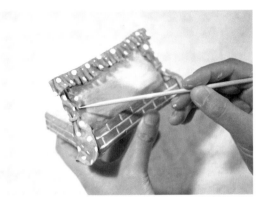

10. 待壓克力彩完全乾燥後，噴(塗)上亮光漆即可。

11. 完成圖。

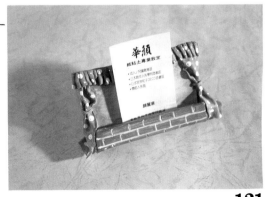

☆小花鏡上色示範

準備材料、工具： 　1. 水彩　　　　2. 調色盤　　　　3. 水彩筆

　　　　　　　　　4. 水盤　　　　5. 抹布　　　　6. 保護漆

鏡子上色

1. 調淡紫色(紅色＋藍色＋白色)，塗在鏡子
 週邊約1/2的部份，順著原先勾劃的紋路
 由外往內塗刷。

2. 將鏡子的背面與腳架都用淡紫色均勻的塗
 滿。

3. 將筆洗乾淨後，沾適量的水，將週邊塗好
 淡紫色的部份往內塗刷，將顏色暈開。

4. 用桃紅色塗小玫瑰花，要將花均勻塗滿。

5. 調草綠色塗葉子(綠色＋土黃色)

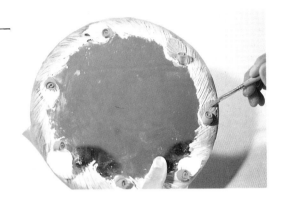

6. 用黃色(檸檬黃)塗刷在週邊靠近鏡面1/3的地方。

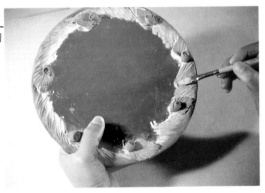

7. 噴(塗)上保護塗便完成。

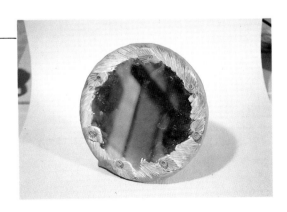

☆淺盤提籃上色示範

準備材料、工具： 1.壓克力彩 2.調色紙或保鮮膜。 3.油畫筆

 4.水盤 5.抹布 6.保護漆

淺盤提籃上色

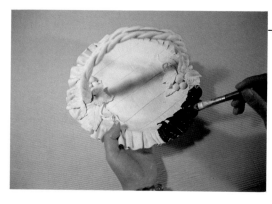

1.用黑色調多一點水份，塗在提籃上。

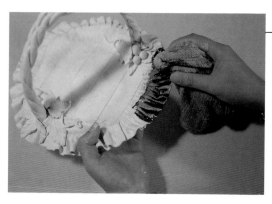

2.塗完一小部份，要立刻用微溼的抹布將受
光部份的黑色擦掉。

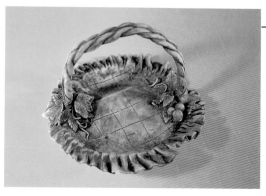

3.重覆步驟1、2的方法，將葡萄提籃整個塗
滿黑色做為底色，並在黑色完全乾燥後，
用乾筆沾不調水的白色在提籃受光的部份
刷白。

4. 用調水的紫色塗葡萄。

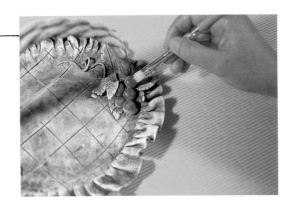

5. 用調水的綠色塗葉子。

6. 用調水的紫紅色塗提籃的週邊。

7. 用調水的紫紅色塗提把。

8. 用調水的檸檬黃塗提籃的底部。

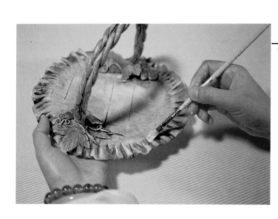

9. 在提籃上受光的部份刷白。

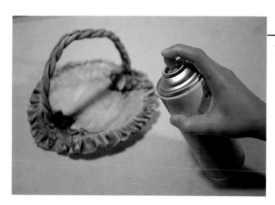

10. 待壓克力彩完全乾燥後，噴(塗)上保護漆即可。

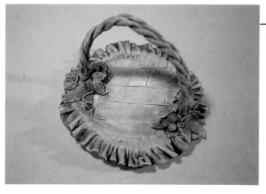

11. 完成圖。

☆心型飾品盒上色示範

準備材料、工具：　　　1.壓克力彩　　　2.調色紙或保鮮膜。　　　3.油畫筆

4.水盤　　　5.抹布　　　6.保護漆

心型盒上色

1.用深咖啡色調多一點水份，塗在心型盒上。

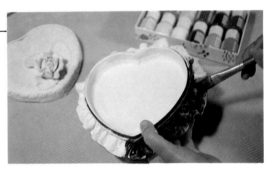

2.塗完一小部份，要立刻用微溼的抹布將受光部份的深咖啡色擦掉，直到將心型盒子及盒蓋完全塗好深咖啡色。

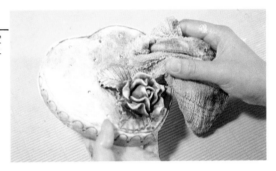

3.待深咖啡色完全乾燥後，用乾的油彩筆沾不調水的白色，在盒子上受光部份刷白。

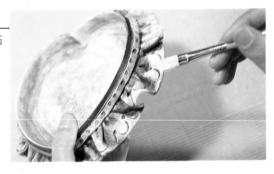

4.在玫瑰花先前刷白的地方以乾刷的方式刷上淺橘色。

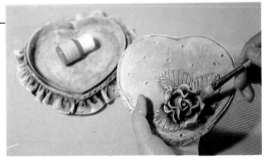

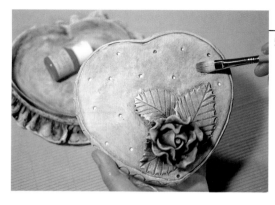

5. 玫瑰花以外的地方也乾刷一層淺橘色。

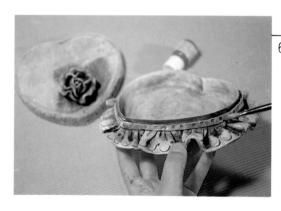

6. 在盒底細帶子的地方塗上調水的草綠色。

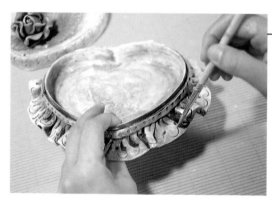

7. 在盒底蕾絲狀的週邊1/2處，及盒底側邊塗上一層加水的淺橘色。

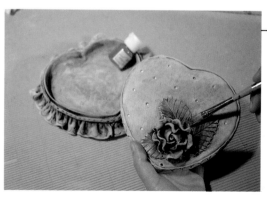

8. 在葉子上塗加水的草綠色。

9. 在玫瑰花和葉子的受光的地方刷白。

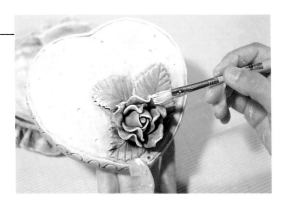

10. 在葉子先前刷白的地方乾刷一層檸檬黃。

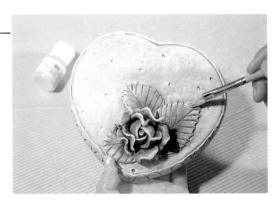

11. 將筆上殘留的黃色局部刷在花葉以外的地方。

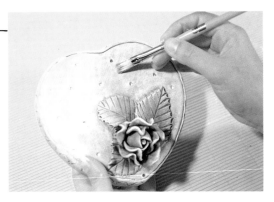

12. 噴(塗)上亮光塗便完成。

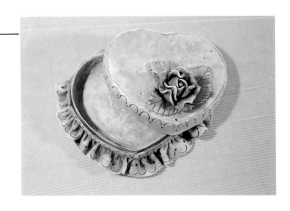

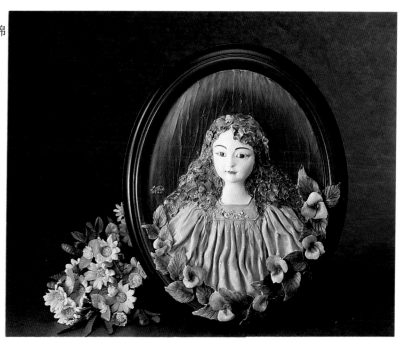

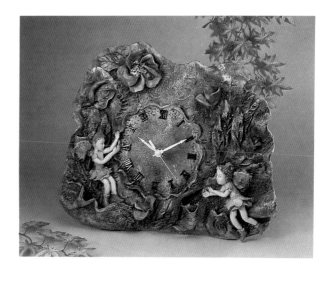

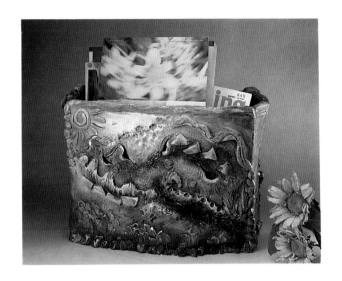

第 **Ⅲ** 章

作
品
集
錦

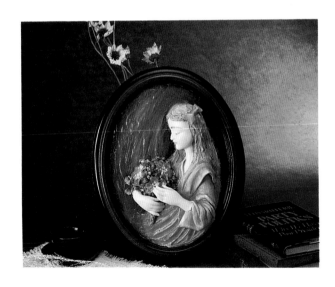

温馨浪漫的**檯燈**

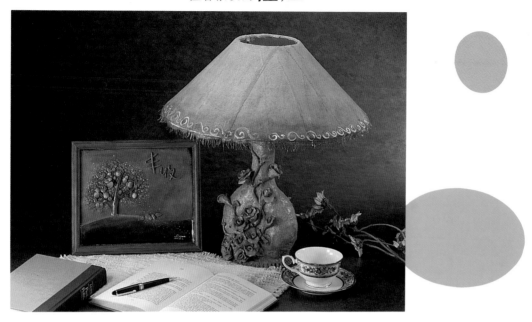

耐人尋味的**天使鐘**

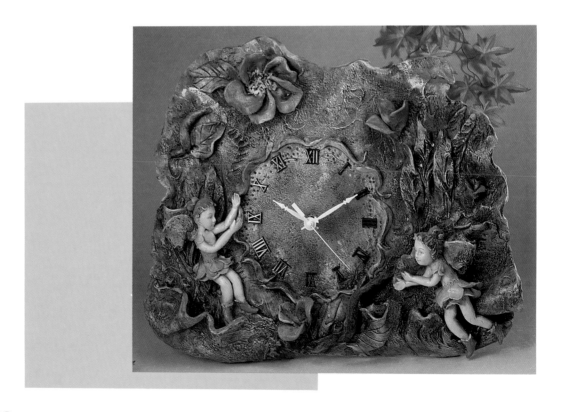

深情款款的**玫瑰框**

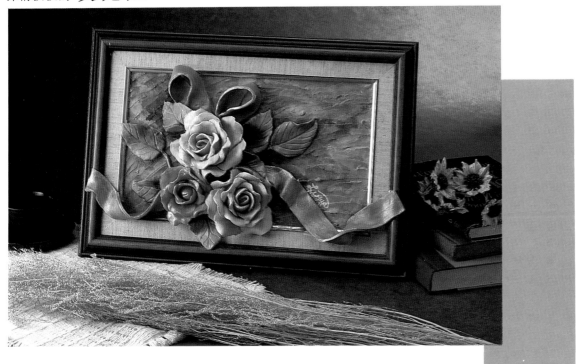

美觀實用的**雜誌架**

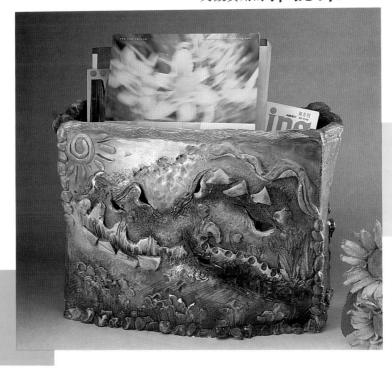

沁心怡人的**風景**

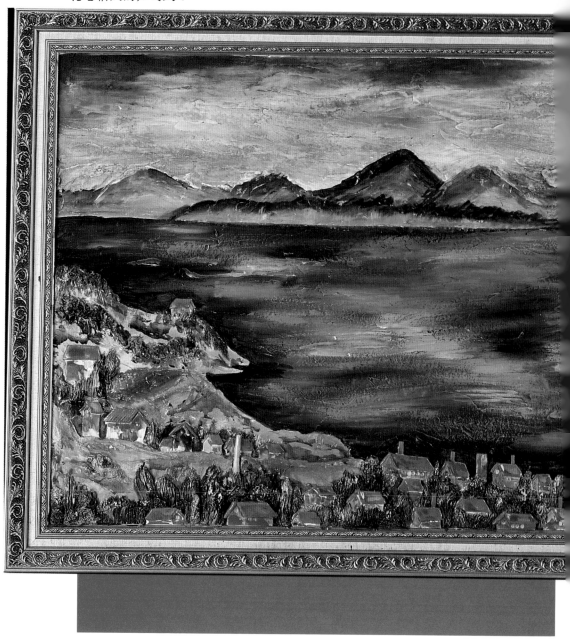

饒富趣味的**中國大框**

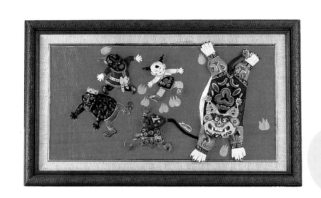

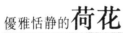

優雅恬靜的**荷花**

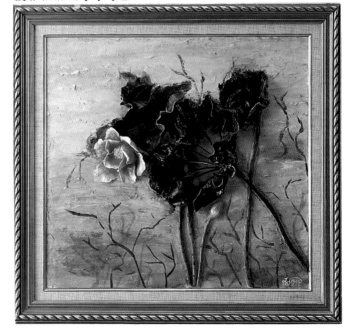

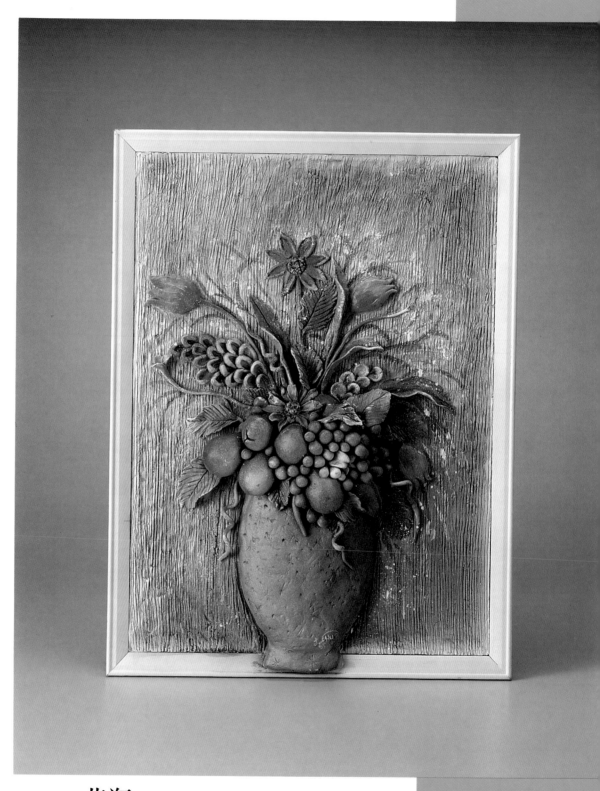

充滿詩意的**花瓶**

表情豐富的**側面小丑**

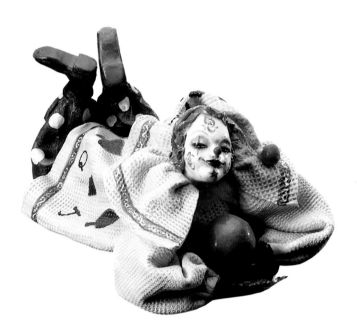

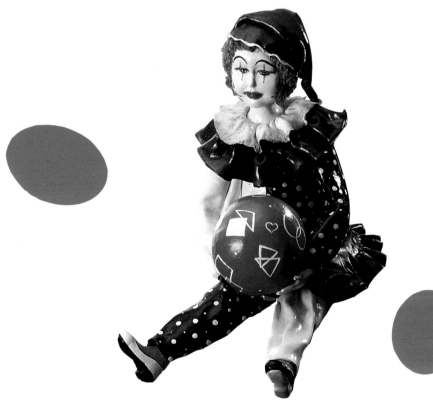

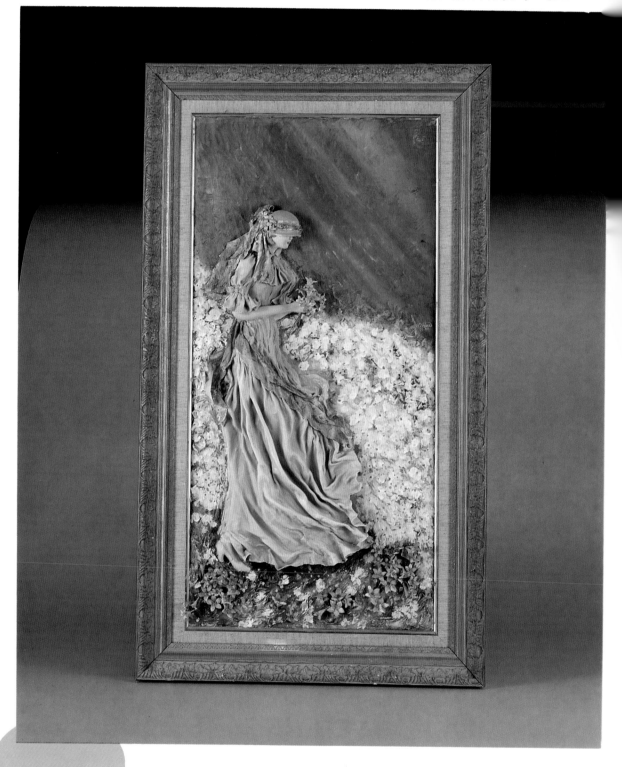

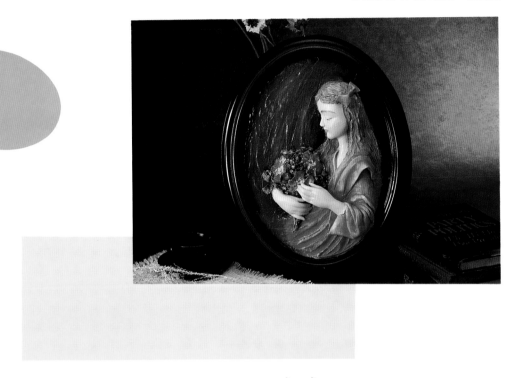

如詩如夢的**少女**

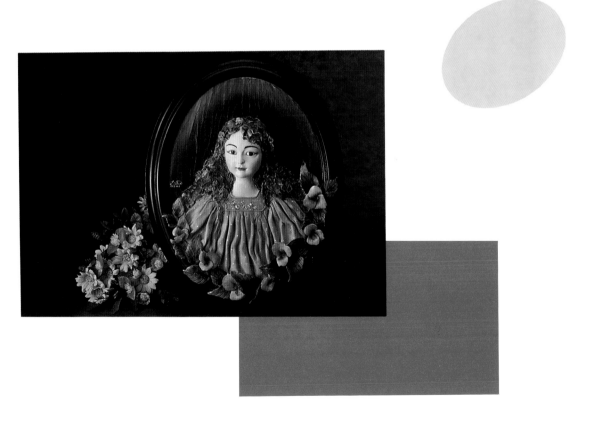

POP 廣告叢書

❶	❷	❸	❹	❺	❻	❼	❽
理論與實務篇／林東海編著／定價400元	麥克筆字體篇／張麗琦編著／定價400元	手繪創意字篇／林東海編著／定價400元	手繪POP製作篇／林東海編著／定價400元	店頭海報設計篇／張麗琦編著／定價450元	手繪POP字體篇／林東海編著／定價400元	手繪海報設計篇／林東海編著／定價450元	手繪軟筆字體篇／林東海編著／定價400元

●內容保證精彩，實例豐富教您如何做好一張POP海報。

◉在廣告行銷中，POP設計是當今消費市 場上最有利的傳播者，本套書輯，綜合 了市場上多年來的精心製作與心得能夠 完全幫助各位在學習製作上突破難題。 希望讀者能從作者的創作中，發揮更寬廣的領域，最後在此向各界誠心推薦北 星出版的POP廣告叢書必屬教學好書。

北星圖書公司★新形象出版

〔水彩技法圖解〕是針對初學者而設計，不論是在學的學生或是對水彩畫有興趣的朋友，多能利用本書中淺顯的文字叙述，配合圖片的介紹，了解〔水彩畫〕並不是一種困難的繪畫，分類特色如下：

● 序論部份一介紹水彩畫的使用器具，並將中國水墨畫與西洋水彩畫之間的相互關係作一介紹。

● 全書共有七十餘幅作品分解圖例，初學者可依靜物、風景、人物等題目，參考使用。

● 由〔邁恩美藝術工作坊〕提供百餘幅學生作品，配合優劣評語。

● 邀請國內中青輩水彩畫家提供優秀作品數十幅供讀者欣賞觀摩。

定價450元　　　　⊙定價450元

〔油畫基礎法〕一開始，介紹您如何選取畫題及畫面的佈局方式。接著，便鼓勵您提起筆來作畫，並提供您各種畫材的應用常識。最後，亦即本書的核心部份——示範各種基礎技法，並應用於不同話題上，讓您很清楚地了解油畫的多項應用方法與特殊技巧。

　　每一種技法皆配合彩色圖片說明介紹，以進階演練的方式呈現。讓讀者從中體會作畫的樂趣並提高對油畫的興趣。

　　本書以淺顯易懂的文字及生動鮮明的圖片搭配，讀者在輕鬆閱讀之餘逐漸了解油畫的真諦與精華。

⊙定價450元　　　　⊙定價450元

★在本書中，所有繪畫的基本技巧與訣竅都將毫無保留地呈現在各位面前，並指引，鼓勵初學者提筆作畫。而作畫經驗豐富的高手更能從本書中的各種訊息得到新的啟發，進而拓展他們的專業技術與創作空間。

北星圖書公司★新形象出版

一、美術設計

代碼	書名	編著者	定價
1-01	新插畫百科(上)	新形象	400
1-02	新插畫百科(下)	新形象	400
1-03	平面海報設計專集	新形象	400
1-05	藝術・設計的平面構成	新形象	380
1-06	世界名家插畫專集	新形象	600
1-07	包裝結構設計		400
1-08	現代商品包裝設計	鄧成連	400
1-09	世界名家兒童插畫專集	新形象	650
1-10	商業美術設計(平面應用篇)	陳孝銘	450
1-11	廣告視覺媒體設計	謝蘭芬	400
1-15	應用美術・設計	新形象	400
1-16	插畫藝術設計	新形象	400
1-18	基礎造形	陳寬祐	400
1-19	產品與工業設計(1)	吳志誠	600
1-20	產品與工業設計(2)	吳志誠	600
1-21	商業電腦繪圖設計	吳志誠	500
1-22	商標造形創作	新形象	350
1-23	插圖彙編(事物篇)	新形象	380
1-24	插圖彙編(交通工具篇)	新形象	380
1-25	插圖彙編(人物篇)	新形象	380

二、POP廣告設計

代碼	書名	編著者	定價
2-01	精緻手繪POP廣告1	簡仁吉等	400
2-02	精緻手繪POP2	簡仁吉	400
2-03	精緻手繪POP字體3	簡仁吉	400
2-04	精緻手繪POP海報4	簡仁吉	400
2-05	精緻手繪POP展示5	簡仁吉	400
2-06	精緻手繪POP應用6	簡仁吉	400
2-07	精緻手繪POP變體字7	簡志哲等	400
2-08	精緻創意POP字體8	張麗琦等	400
2-09	精緻創意POP插圖9	吳銘書等	400
2-10	精緻手繪POP畫典10	葉辰智等	400
2-11	精緻手繪POP個性字11	張麗琦等	400
2-12	精緻手繪POP校園篇12	林東海等	400
2-16	手繪POP的理論與實務	劉中興等	400

三、圖學、美術史

代碼	書名	編著者	定價
4-01	綜合圖學	王鍊登	250
4-02	製圖與議圖	李寬和	280
4-03	簡新透視圖學	廖有燦	300
4-04	基本透視實務技法	山城義彥	300
4-05	世界名家透視圖全集	新形象	600
4-06	西洋美術史(彩色版)	新形象	300
4-07	名家的藝術思想	新形象	400

四、色彩配色

代碼	書名	編著者	定價
5-01	色彩計劃	賴一輝	350
5-02	色彩與配色(附原版色票)	新形象	750
5-03	色彩與配色(彩色普級版)	新形象	300

五、室內設計

代碼	書名	編著者	定價
3-01	室內設計用語彙編	周重彥	200
3-02	商店設計	郭敏俊	480
3-03	名家室內設計作品專集	新形象	600
3-04	室內設計製圖實務與圖例(精)	彭維冠	650
3-05	室內設計製圖	宋玉眞	400
3-06	室內設計基本製圖	陳德貴	350
3-07	美國最新室內透視圖表現法1	羅啓敏	500
3-13	精緻室內設計	新形象	800
3-14	室內設計製圖實務(平)	彭維冠	450
3-15	商店透視-麥克筆技法	小掠勇記夫	500
3-16	室內外空間透視表現法	許正孝	480
3-17	現代室內設計全集	新形象	400
3-18	室內設計配色手冊	新形象	350
3-19	商店與餐廳室內透視	新形象	600
3-20	櫥窗設計與空間處理	新形象	1200
8-21	休閒俱樂部・酒吧與舞台設計	新形象	1200
3-22	室內空間設計	新形象	500
3-23	櫥窗設計與空間處理(平)	新形象	450
3-24	博物館&休閒公園展示設計	新形象	800
3-25	個性化室內設計精華	新形象	500
3-26	室內設計&空間運用	新形象	1000
3-27	萬國博覽會&展示會	新形象	1200
3-28	中西傢俱的淵源和探討	謝蘭芬	300

六、SP行銷・企業識別設計

代碼	書名	編著者	定價
6-01	企業識別設計	東海・麗琦	450
6-02	商業名片設計(一)	林東海等	450
6-03	商業名片設計(二)	張麗琦等	450
6-04	名家創意系列①識別設計	新形象	1200

七、造園景觀

代碼	書名	編著者	定價
7-01	造園景觀設計	新形象	1200
7-02	現代都市街道景觀設計	新形象	1200
7-03	都市水景設計之要素與概念	新形象	1200
7-04	都市造景設計原理及整體概念	新形象	1200
7-05	最新歐洲建築設計	石金城	1500

八、廣告設計、企劃

代碼	書名	編著者	定價
9-02	CI與展示	吳江山	400
9-04	商標與CI	新形象	400
9-05	CI視覺設計(信封名片設計)	李天來	400
9-06	CI視覺設計(DM廣告型錄)(1)	李天來	450
9-07	CI視覺設計(包裝點線面)(1)	李天來	450
9-08	CI視覺設計(DM廣告型錄)(2)	李天來	450
9-09	CI視覺設計(企業名片吊卡廣告)	李天來	450
9-10	CI視覺設計(月曆PR設計)	李天來	450
9-11	美工設計完稿技法	新形象	450
9-12	商業廣告印刷設計	陳穎彬	450
9-13	包裝設計點線面	新形象	450
9-14	平面廣告設計與編排	新形象	450
9-15	CI戰略實務	陳木村	
9-16	被遺忘的心形象	陳木村	150
9-17	CI經營實務	陳木村	280
9-18	綜藝形象100序	陳木村	

九、繪畫技法

代碼	書名	編著者	定價
8-01	基礎石膏素描	陳嘉仁	380
8-02	石膏素描技法專集	新形象	450
8-03	繪畫思想與造型理論	朴先圭	350
8-04	魏斯水彩畫專集	新形象	650
8-05	水彩靜物圖解	林振洋	380
8-06	油彩畫技法1	新形象	450
8-07	人物靜物的畫法2	新形象	450
8-08	風景表現技法3	新形象	450
8-09	石膏素描表現技法4	新形象	450
8-10	水彩・粉彩表現技法5	新形象	450
8-11	描繪技法6	葉田園	350
8-12	粉彩表現技法7	新形象	400
8-13	繪畫表現技法8	新形象	500
8-14	色鉛筆描繪技法9	新形象	400
8-15	油畫配色精要10	新形象	400
8-16	鉛筆技法11	新形象	350
8-17	基礎油畫12	新形象	450
8-18	世界名家水彩(1)	新形象	650
8-19	世界水彩作品專集(2)	新形象	650
8-20	名家水彩作品專集(3)	新形象	650
8-21	世界名家水彩作品專集(4)	新形象	650
8-22	世界名家水彩作品專集(5)	新形象	650
8-23	壓克力畫技法	楊恩生	400
8-24	不透明水彩技法	楊恩生	400
8-25	新素描技法解說	新形象	350
8-26	畫鳥・話鳥	新形象	450
8-27	噴畫技法	新形象	550
8-28	藝用解剖學	新形象	350
8-30	彩色墨水畫技法	劉興治	400
8-31	中國畫技法	陳永浩	450
8-32	千嬌百態	新形象	450
8-33	世界名家油畫專集	新形象	650
8-34	插畫技法	劉芷芸等	450
8-35	實用繪畫範本	新形象	400
8-36	粉彩技法	新形象	400
8-37	油畫基礎畫	新形象	400

十、建築、房地產

代碼	書名	編著者	定價
10-06	美國房地產買賣投資	解時村	220
10-16	建築設計的表現	新形象	500
10-20	寫實建築表現技法	濱脇普作	400

十一、工藝

代碼	書名	編著者	定價
11-01	工藝概論	王銘顯	240
11-02	藤編工藝	龐玉華	240
11-03	皮雕技法的基礎與應用	蘇雅汾	450
11-04	皮藝術技法	新形象	400
11-05	工藝鑑賞	鐘義明	480
11-06	小石頭的動物世界	新形象	350
11-07	陶藝娃娃	新形象	280
11-08	木彫技法	新形象	300

十二、幼教叢書

代碼	書名	編著者	定價
12-02	最新兒童繪畫指導	陳穎彬	400
12-03	童話圖案集	新形象	350
12-04	教室環境設計	新形象	350
12-05	教具製作與應用	新形象	350

十三、攝影

代碼	書名	編著者	定價
13-01	世界名家攝影專集(1)	新形象	650
13-02	繪之影	曾崇詠	420
13-03	世界自然花卉	新形象	400

十四、字體設計

代碼	書名	編著者	定價
14-01	阿拉伯數字設計專集	新形象	200
14-02	中國文字造形設計	新形象	250
14-03	英文字體造形設計	陳穎彬	350

十五、服裝設計

代碼	書名	編著者	定價
15-01	蕭本龍服裝畫(1)	蕭本龍	400
15-02	蕭本龍服裝畫(2)	蕭本龍	500
15-03	蕭本龍服裝畫(3)	蕭本龍	500
15-04	世界傑出服裝畫家作品展	蕭本龍	400
15-05	名家服裝畫專集1	新形象	650
15-06	名家服裝畫專集2	新形象	650
15-07	基礎服裝畫	蔣愛華	350

十六、中國美術

代碼	書名	編著者	定價
16-01	中國名畫珍藏本		1000
16-02	沒落的行業—木刻專輯	楊國斌	400
16-03	大陸美術學院素選	凡谷	350
16-04	大陸版畫新作選	新形象	350
16-05	陳永浩彩墨畫集	陳永浩	650

十七、其他

代碼	書名	定價
X0001	印刷設計圖案(人物篇)	380
X0002	印刷設計圖案(動物篇)	380
X0003	圖案設計(花木篇)	350
X0004	佐滕邦雄(動物描繪設計)	450
X0005	精細插畫設計	550
X0006	透明水彩表現技法	450
X0007	建築空間與景觀透視表現	500
X0008	最新噴畫技法	500
X0009	精緻手繪POP插圖(1)	300
X0010	精緻手繪POP插圖(2)	250
X0011	精細動物插畫設計	450
X0012	海報編輯設計	450
X0013	創意海報設計	450
X0014	實用海報設計	450
X0015	裝飾花邊圖案集成	380
X0016	實用聖誕圖案集成	380

紙粘土的環保世界

定價：350元

出 版 者：新形象出版事業有限公司
負 責 人：陳偉賢
地　　址：台北縣中和市中正路322號8Ｆ之1
電　　話：29207133・29278446
ＦＡＸ：29290713

編 著 者：顏麗華
發 行 人：顏義勇
總 策 劃：范一豪
美術設計：張斐萍、王碧瑜
美術企劃：張斐萍、王碧瑜、賴國平

總 代 理：北星圖書事業股份有限公司
地　　址：永和市中正路462號5F
門　　市：北星圖書事業股份有限公司
地　　址：永和中正路498號
電　　話：29229000（代表）
ＦＡＸ：29229041
郵　　撥：0544500-7北星圖書帳戶
印 刷 所：皇甫彩藝印刷股份有限公司

行政院新聞局出版事業登記證／局版台業字第3928號
經濟部公司執／76建三辛字第21473號

國家圖書館出版品預行編目資料

紙粘土的環保世界／顏麗華編著. -- 第一版.
-- 臺北縣中和市：新形象，1998[民87]
　面；　　公分

　ISBN 957-9679-49-5(平裝)

　1. 泥工藝術

999.6　　　　　　　　　　　　87016259